從 12 色開始

水彩畫
基本混色技法

野村重存 著

前言

第一次練習水彩畫的人，通常剛開始學習時會使用 12 色透明水彩顏料（以下稱水彩）套組，本書共分為三大章，介紹運用 12 色水彩表現的方法可以畫出什麼樣的水彩畫。

第 1 章從混色的概念開始介紹，接著說明水彩的基本用法、混色方法等知識。第 2 章，作者會從 12 種水彩顏色中，一次搭配 2 種顏色以調出混色的色卡，並展示以混色顏料作畫的範例作品。接下來，第 3 章會透過各式各樣的混色水彩完成的範例作品，說明 12 色中的混色可應用於作品的哪些地方，透過各種混色，介紹水彩技巧及範例作品。

希望接下來想嘗試水彩畫的人，能將這本書作為顏料運用或混色技法的入門書並加以活用，那將是我的榮幸。

野村重存

目次　Contents

chapter 3 範例作品的混色示範

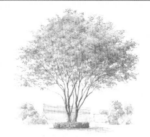
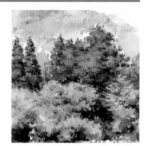
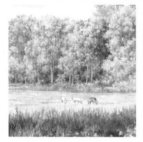
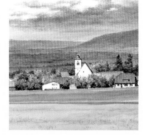
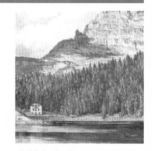
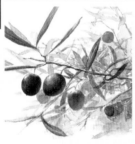
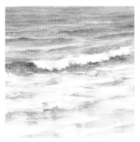
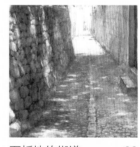
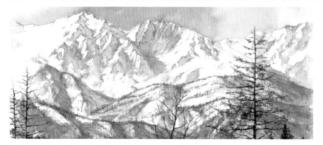

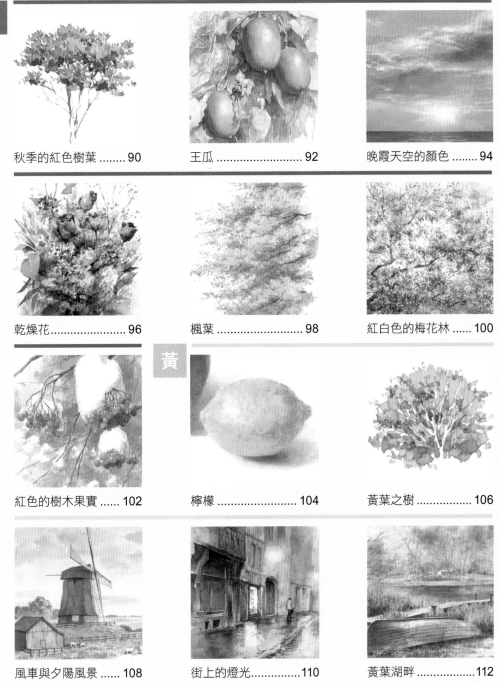

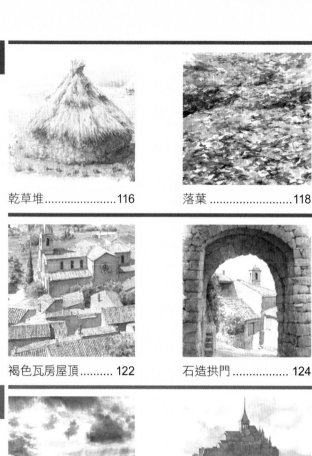

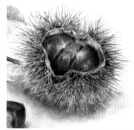
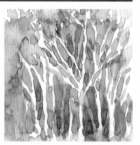

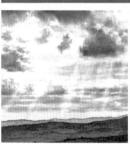
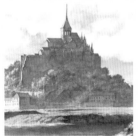
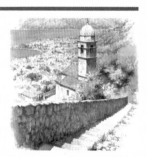

※ 本書使用的顏料為「HOLBEIN 好賓 透明水彩顏料」12 色水彩顏料組。

※ 本書色票或混色範例等顏色，並非廠商的官方色票或混色結果。

※ 由於書中色票或範例顏色為印刷成品，可能與實際顏色有所差異，僅供參考。

※ 顏料名稱可能因廠商的調整而有所變動。

※ 第 3 章裡出現的顏色可利用 12 色顏料組重現，也有介紹可用 12 色重現相似色的範例。

水彩的混色知識

混色的基本知識

雖然單獨使用一種顏色可創造出色彩的深淺差異，但卻無法表現各種不同的色調。因此需要將顏料與其他顏色混合在一起，這麼做不僅能改變深淺，還能展現色調上的變化性，此技法稱為「混色」。

◇混色是什麼？

從顏料管中將不同顏色的水彩擠在調色盤上，並且將顏料混合，就能調製出單一種顏色無法呈現的色調。混色技法中最重要的訣竅就是顏料的搭配、顏料量及水量。

◇顏料的搭配與分配 很重要

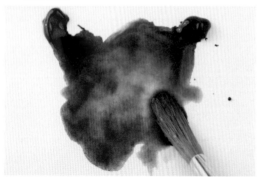

比如說，將藍色系與紅色系的顏料混合，就能調出紫色系顏色。混色的時候還要一邊預測混合後的顏色。

HOLBEIN 好賓水彩顏料

HOLBEIN 好賓為日本代表性的綜合畫材製造商，生產油畫顏料、水彩顏料等畫材，具有世界知名的優良品質。想嘗試水彩畫的人走訪美術用品店時，很多人最先看到的就是本書使用的「好賓（HOLBEIN）透明水彩顏料」紅色包裝盒，其中的 12 色水彩組最容易入手。一開始只要有這 12 種顏色便能完成普通的畫作，非常適合用來學習基本的混色技巧。

◇調整水量， 畫出想像中的明暗度

在混合的顏色中慢慢加水，就能調出愈來愈淡的明亮色調。水量愈多，顏色愈淡薄。

單色與混色的差別

只用翠綠表現的綠色以及混合鈷藍和永固黃 2 色的綠色，雖然兩種都是
綠色但色調卻不同。混色可呈現更加複雜的色調。

◇比較單色與混色 ─綠色的單色與混色示範─

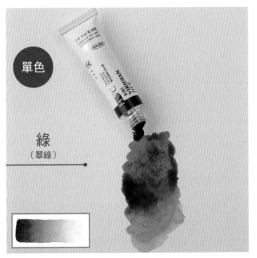

單色

綠
（翠綠）

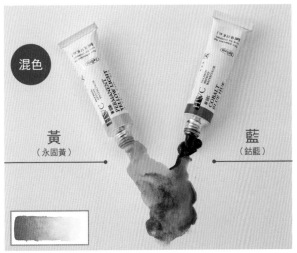

混色

黃
（永固黃）

藍
（鈷藍）

使用翠綠單一種綠色，雖然有深淺差異，但色
調都是一樣的。屬於比較單調的綠色。

永固黃和鈷藍混合而成的綠色，可以調出偏黃的綠色或
偏藍的綠色，製造各式各樣的色調。

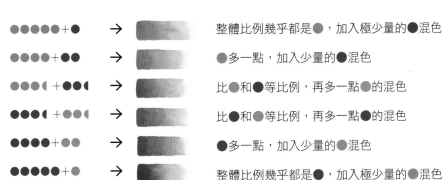

顏色分配比例的記號	※此記號並非精準的分量指示，只是建議量的概念圖。	
●●●●●+● →		整體比例幾乎都是●，加入極少量的●混色
●●●●+●● →		●多一點，加入少量的●混色
●●●(+●●(→		比●和●等比例，再多一點●的混色
●●●(+●●(→		比●和●等比例，再多一點●的混色
●●●●+●● →		●多一點，加入少量的●混色
●●●●●+● →		整體比例幾乎都是●，加入極少量的●混色

混色的方法

一般來說，要先從顏料管中擠出少量的透明水彩在調色盤上。顏色的排列方式並沒有一定的規定，但建議將色系相近的顏色放在一起，使用上比較方便。

◇12 色顏料組的色相

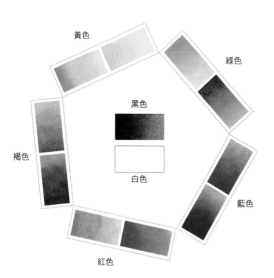

左圖顏色依照色相環排列，為「HOLBEIN 好賓透明水彩顏料」12 色顏料組中的 12 種顏色。排成圓形較容易看出相似的色調或者是對面的互補色。黑及白色則分類為無彩色。

◇調配混色　一增加顏色的範例一

黃藍產生綠色系，藍紅產生紫色系，黃紅產生朱紅色系。將兩種顏色搭配在一起，就是混色的基本原則；混合各式各樣的顏色就能調出無限多種色調。

黃＋黃綠→黃綠色系

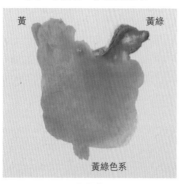

永固黃
＋
永固綠

紅＋綠→褐色系

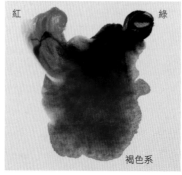

朱紅
＋
翠綠

黃＋紅→朱紅色系、橘色系

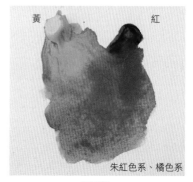

永固黃
＋
緋紅

◇混色的步驟

不需要擠太多顏料在調色盤上。通常會直接風乾調色盤上的顏料，然後一邊沾濕一邊使用。

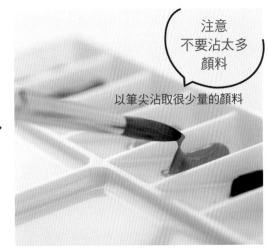

注意
不要沾太多
顏料

以筆尖沾取很少量的顏料

剛從顏料管擠出來的水彩，要注意有時可能會不小心沾太多，請以筆尖沾取極少量的顏料。

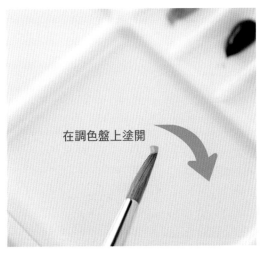

在調色盤上塗開

以筆尖沾取一點點的顏料，將顏料塗在比較大塊的調色區。然後用水將顏料調淡。

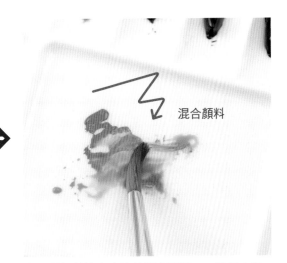

混合顏料

將兩種顏料塗在大塊的調色區裡，一邊用水稀釋，一邊混合顏料。混色時要注意不能混太多顏料。

混色與水量

調整水量多寡以調出不同深淺的顏色。水量多則顏色較淡,透出白色的畫紙感覺更顯眼,因此能表現出明亮感。水量少則顏色會較深,很適合表現陰影之類的暗色事物。

◉用筆尖沾水

在盛水器中沾水時,筆尖要觸碰水面並讓前端吸收水分。需要很多水分時,則將整個前端浸入水中,吸收飽滿的水分。

關於水量的記號

水量	少	極少量
水量	中	不會從筆尖滴出來
水量	多	筆尖裡充滿水分

水量	中⇄少	表示適當地分別使用水量。
水量	多⇄中	

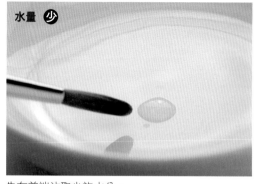

水量 少

先在前端沾取少許水分。

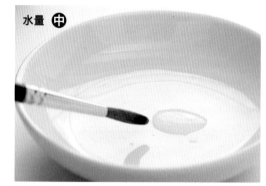

水量 中

重複沾取兩次以增加水分。

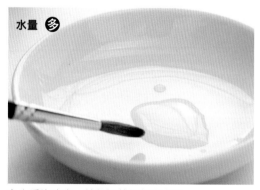

水量 多

多次重複沾水,就能調整細部的水量。

◇水量產生的濃度差異

◉以少量的水混合顏料

水量 **少**

→

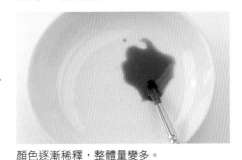

水分少，顏色變深。

上色情況

以少量的水調製的顏料，可以蓋住畫紙白色的地方，看起來比較深。

◉增加水量

水量 **中**

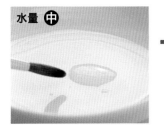

→

顏色逐漸稀釋，整體量變多。

上色情況

水比較多的顏料，容易透出白色的畫紙，色調比較淡。

◉加入更多的水

水量 **多**

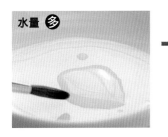

→

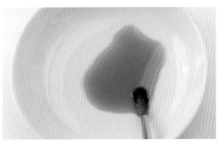

調出很淡的顏色，變成透明且有顏色的水。

上色情況

加入更多水，色調變更淡，可用於表現明亮感。

關於畫筆

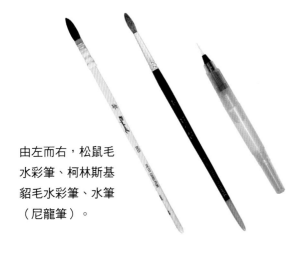

由左而右，松鼠毛水彩筆、柯林斯基貂毛水彩筆、水筆（尼龍筆）。

一般來說，品質很好的水彩筆是由一種名為「柯林斯基（Kolinsky）」的貂科動物毛製作而成。這種水彩筆相對而言價格較高，吸水性良好且富有彈性，一支筆就能表現細微的筆觸到大範圍的面積，用途相當廣泛。除此之外，還有可吸收飽滿水分且毛質柔軟的松鼠毛，或是野外寫生時非常方便的尼龍製水筆，可依照不同的用途使用不同類型的水彩筆。

活用白色的畫紙

水彩畫通常都會使用白色畫紙，上色的基本原則是白色或最亮的地方不要上色，而是運用畫紙的白來表現。除此之外還要注意，依據畫紙的不同，白色也會不太一樣。

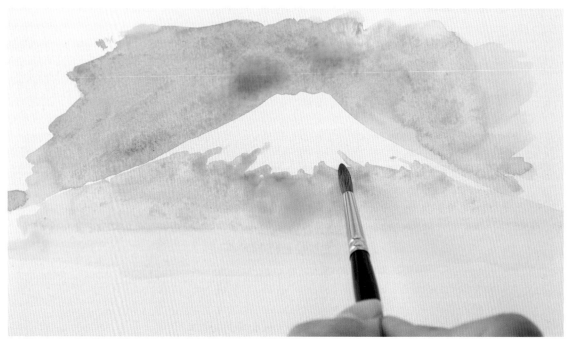

〈示範・富士山〉

描繪被雪覆蓋的高山時，在天空或沒有積雪的斜坡上塗色，並且保留畫紙的白色以呈現白雪。

高山白雪的留白技巧

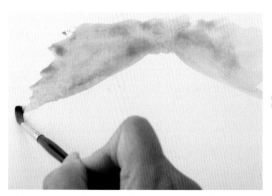

塗上天空的顏色，沿著山的輪廓留下白紙的顏色。

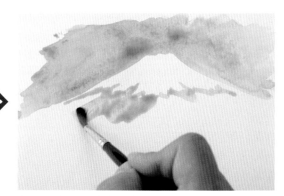

在沒有積雪的斜坡上塗色，並且保留積雪的形狀。

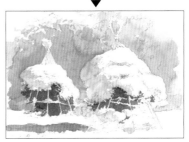

〈示範·大片積雪〉

白雪也有陰暗的背光面

濃厚的積雪受到陽光照射後,當然也會形成受光面和背光面陰影。受光面的雪閃著純白的顏色,不需要塗上任何顏色,直接保留畫紙白色即可。即使是白色的雪,背光面一樣會變暗,所以為了區分背光面與白色受光面的差別,以灰色系的混色來描繪陰暗的影子。

畫紙

不同畫紙的白色

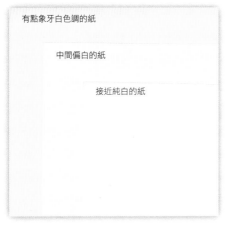

有點象牙白色調的紙

中間偏白的紙

接近純白的紙

用於水彩畫的畫紙種類非常多元,有價格偏高的水彩專用畫紙,也有比較便宜的繪畫用紙。為了能夠沾水作畫,有厚度的畫紙比較不會產生皺摺或彎曲變形,可以在平滑的表面上塗色。另外,畫紙並非都是一樣的白色,有些偏黃且帶有象牙色調,有些則接近純白色,有很多種顏色。象牙白的紙張較能呈現沉穩溫暖的色調,而接近純白色的畫紙,更容易表現顏色的鮮豔感。有些畫紙的表面紋路不同,還會分成粗紋、中紋、細紋等類型,一般來説中紋應該會比較好用。

如何表現明亮感與陰暗感

有光的地方就一定會形成亮部與暗部。若要利用水彩表現這種明暗差異，
就需要運用水量來調整。為突顯主體的立體感，應該留意光源來自哪裡，
光線方向如何，藉此判斷陰影形成的位置，調整顏色的深淺。

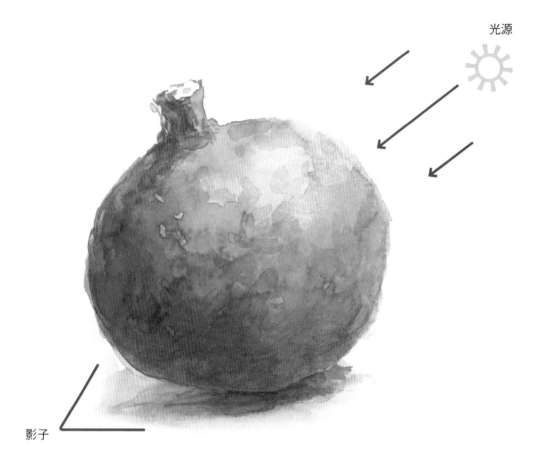

光源

影子

<示範・石榴>

1 是受到光照的地方，需要運用畫紙的白色，因此要增加水量來稀釋顏料。**2**～**3** 逐漸減少水量，慢慢地以更深的顏料表現陰暗感。**4** 用更少量的水調出深色，表現陰暗的影子。

◇呈現明暗度的方法

1 單獨使用緋紅，畫出整體形狀

 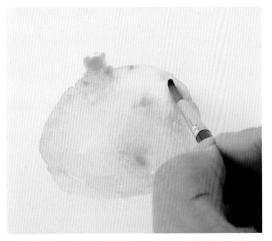

單獨使用緋紅，以大量的水融入顏料，調出如淡淡
色彩的水一樣，以稀釋的水彩開始作畫。

水量 多

在整體塗上一片淡淡的顏色。畫出均勻的淺色，描
繪剪影般的形狀。

水量 多

2 緋紅混合鈷藍，加上淡色陰影

混合鈷藍

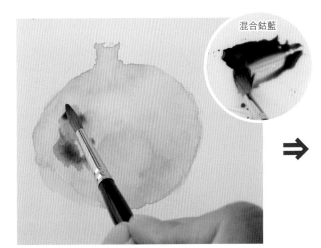 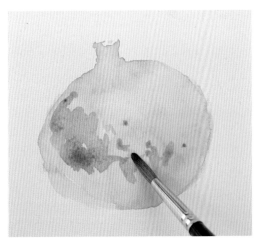

在陰影的地方塗上混色後的水彩。水量比 1 少一
點，調出深一點的顏色。

水量 中

接著將相同濃度的水彩，塗在所有暗色的地方。

水量 中

3 緋紅混合朱紅，描繪中間色調

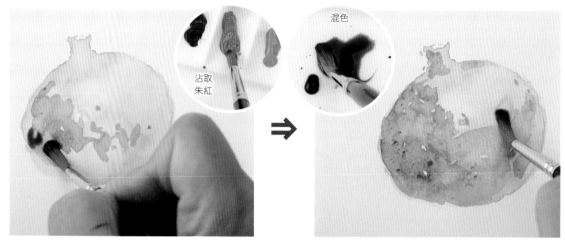

沾取
朱紅

混色

為了強調紅色，混合少量的朱紅。

水量 **中**

表現整體色彩的深淺差異。上色時，請多加留意受到光照的部分。

水量 **中** ⇄ **少**

4 增加鈷藍，描繪地上的影子

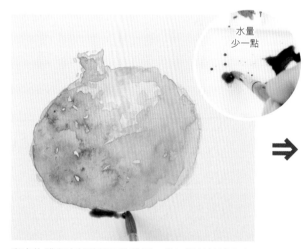

水量
少一點

畫出物體與底部接觸面的陰影。增加顏料並減少水分，用深色塗出一片影子。

水量 **少**

因為影子是最暗的部分，所以上色時需要一邊確認顏色，重複疊色直到水彩呈現出適當的深度。

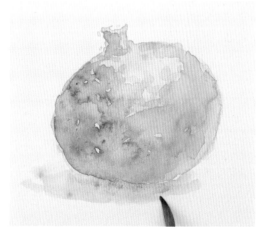

水量 **少**

chapter**2**

2 種顏料的混色

介紹**12**種顏色

本書使用的 12 色顏料套組顏色如下所示。

緋紅色
紅色系中的深紅色

略帶一點藍色、偏暗的紅色,不是顏色鮮豔的正紅色。

朱紅色
接近朱紅的紅色系

用於朱紅或橘色系的著色中,也可運用混色調出亮褐色系。

土黃色
黃色系中的土黃色

帶一點紅的黃色,除了單色使用外,也經常被用來混色。

永固亮黃色
常見的亮黃色系

明亮鮮豔的黃色,最受歡迎且相當好用。

翠綠色
鮮豔的深綠色系

顏色比一般的綠色更深更鮮豔,可利用混色調出多種綠色。

永固綠色 NO.1
一般的黃綠色

偏亮黃色的綠色系,適合用來呈現森林或樹木明亮的部分。

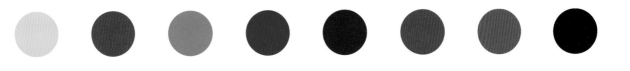

鈷藍色
常見且顏色略深的深藍色系

顏色較深且鮮豔的藍色，是描繪藍天或大海等藍色景物時，不可或缺的一種顏色。

普魯士藍色
接近紺色的暗藍色系

類似日本和色的紺青色，是顏色較深的藍色，可用來畫陰影。

焦赭色
顏色暗淡的褐色系

感覺很沉穩的深褐色，除單獨使用之外，混色後也很適合用來表現陰影。

熟赭色
偏紅的普通褐色系

明亮且偏紅的普通褐色，單獨使用的色調也很好看。

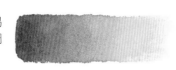

象牙黑色
一般的黑色

普通的黑色，比起單獨使用，更常用來混合出暗色。

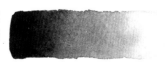

中國白
一般的白色

普通的白色，可單獨使用或混色。

※關於顏色名稱

【朱紅色】以下表示為【朱紅】；【永固亮黃色】以下表示為【永固黃】；【翠綠色】以下表示為【翠綠】；【永固綠色NO.1】以下表示為【永固綠】；【鈷藍色】以下表示為【鈷藍】；【象牙黑色】以下表示為【象牙黑】。

不是顏色鮮豔的「正紅色」，而是顏色稍暗且深的紅色色調。用於表現紅色主題物的陰影等部分。

 緋紅

＋朱紅

與朱紅混合，形成帶有一點亮橘色調的亮紅色。

少　水量　多　　混色比例

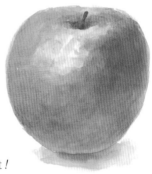

Point !
朱紅加多一點，就可調出朱紅或橘色，而不是深紅色。

 緋紅

＋土黃

與土黃混合，形成帶點黃色且偏橘色的明亮色調。

少　水量　多　　混色比例

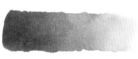

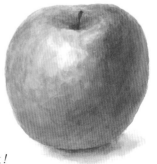

Point !
土黃加多一點，形成偏褐色的紅色系，可用來表現明亮的部分。

單色與混色

單獨使用緋紅比較單調。如果混合了土黃，主體會更有深度。

單色…▶…混色

（單獨使用緋紅）　　　　（＋土黃混色）

緋紅
＋永固黃

加入黃色以增加亮度，調出更鮮豔的朱紅色系色調。

少　水量　多

混色比例

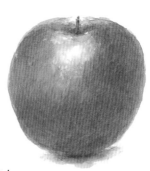

Point !

黃色多加一點，從紅色系變成接近褐色或橘色的色系。

緋紅
＋翠綠

與帶點藍的翠綠混合，形成偏紫的暗色調。

少　水量　多

混色比例

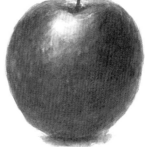

Point !

可用來表現顏色較深、較暗淡的藍紫色系事物的陰影，例如紫蘇葉片的一部分。

緋紅

＋鈷藍

與一般的藍色混合，依照「紅＋藍＝紫」的原理，調出更強烈的紫色調。

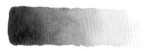

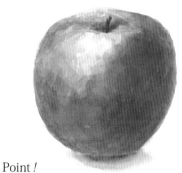

Point !

顏色混濁的紅色系主體，有時可以用來呈現石榴等事物的陰影色。

緋紅

＋普魯士藍

與暗藍色混合，調出略帶紫色系的暗色調。

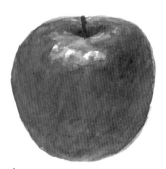

Point !

可以用來表現葡萄之類的果實，或是蔬菜、根莖類蔬菜等事物的色調。

緋紅

＋焦赭

加入顏色暗淡的深褐色系以減少鮮豔度，可調出沉穩的
紅褐色調。

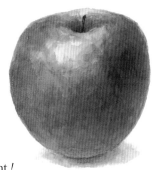

Point !
焦赭加多一點，形成紅色調更少且有深度的
褐色系。

緋紅

＋象牙黑

加入黑色，可調出偏紅紫色且灰暗的暗紅色系。

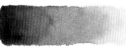

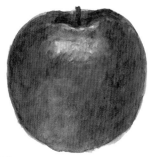

Point !
混合黑色可降低顏色彩度，可用來表現歐洲
櫸木等樹木的枝葉陰影色。

CRIMSON LAKE

25

 朱紅

＋緋紅

可調出較明亮鮮豔的紅色系，可以用在主體的亮部或中
間色彩的部分，使用範圍很廣。

少 ←水量→ 多

混色比例

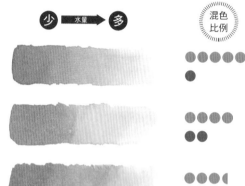

Point !
色調和紅寶石品種的葡萄柚果肉很類似，可用來
描繪類似色調的果實、紅葉或夕陽天空等景物。

 朱紅

＋土黃

與土黃混合，形成偏黃色的亮橘色系。

少 ←水量→ 多

混色比例

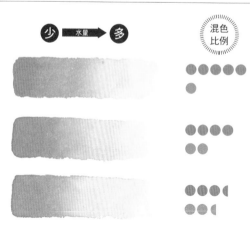

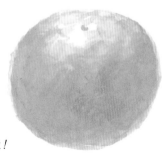

Point !
胡蘿蔔或柑橘類水果，或者是色調類似的根
莖葉蔬菜、果實等食物的表皮，都能用此色
調表現它們的一部分顏色。

單色與混色

單獨使用朱紅會比較單調。如果混合土黃，就能夠呈現出更接近真實橘色的色彩。

單色…▶…混色

（單獨使用朱紅）

（＋土黃混色）

朱紅

＋永固黃

與亮黃混色後，調出偏黃的山吹色調。

 少 水量 多 混色比例

Point !

橘子等柑橘類水果、黃色葉子、轉紅的夕陽天空等景物的一部分，都能用此色調來描繪。

朱紅

＋焦赭

與暗淡的褐色混合，形成偏橘色且帶點沉穩感的褐色系。

 少 水量 多 混色比例

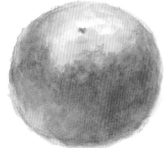

Point !

可表現陳舊受傷的橘子果皮上深色的陰影，或者是紅土旱地中的亮部等景物。

朱紅
＋象牙黑

與黑色混合，可調出彩度較低且沉靜的褐色系色彩變化。

少 ← 水量 → 多

混色比例

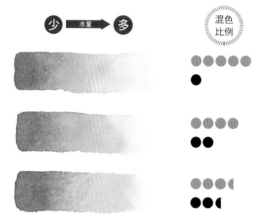

Point !
加多一點象牙黑，可呈現多種暗部的陰影顏色。

專 欄 **Column**

紅色系可用在這些地方！

紅色系範例→前往 P89

描繪紅花或夕陽下的紅色天空時，最重要的是表現出顏色的鮮豔感。為了畫出鮮豔的顏色，必須使用乾淨的調色盤、水和畫筆。需要特別注意，如果顏料和其他殘留在調色盤上的顏料混在一起，即使只有混到一點點也會降低彩度，而且很難調出好看的色調。

【紅色系範例作品】
晚霞（或日出）時的天空、紅葉、紅花、夜景的紅光、和服等服裝的花紋、郵箱、鐵皮屋頂、石州瓦屋頂、南天竹的果實、番茄、蘋果、胡蘿蔔等。

關於疊色

兩種顏色疊在一起的部分，並不會使下層的顏色消失，而是像玻璃紙疊在一起一樣，色調看起來會更深，因此有時會用來表現同色的陰影。透明水彩顏料即使不用混色的方式，也能用疊色來表現各式各樣的色調。

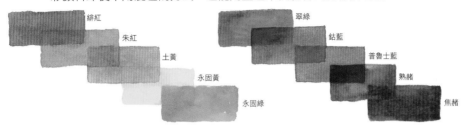

緋紅
朱紅
土黃
永固黃
永固綠
翠綠
鈷藍
普魯士藍
熟赭
焦赭

☞ **疊加 2 種顏色**

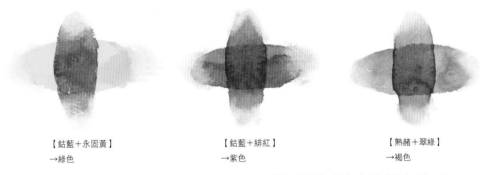

【鈷藍＋永固黃】
→綠色

【鈷藍＋緋紅】
→紫色

【熟赭＋翠綠】
→褐色

由於透明水彩不會蓋掉下層的顏色，所以在藍色上疊加黃色會形成綠色系；在紅色上疊加藍色會形成紫色系；疊加顏色也能呈現變化多樣的色調。

☞ **疊加 11 種顏色**

疊加兩種顏色，色彩便會開始產生變化。如果疊加 3 種、4 種、更多種顏色上去，彩度（色彩鮮豔度）就會愈來愈低，變成又暗又深的色調。將所有顏色疊在一起，就會形成接近黑色的色彩。

11 色交叉疊色

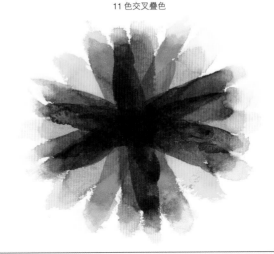

土黃是黃色系統的顏色。可用來進行多種混色，是很方便的一種顏色。

土黃

＋緋紅

與紅色系混色，從黃色系統變成褐色系統的顏色。

少 ←水量→ 多　　混色比例

Point !
主要用來表現亮部的顏色，例如亮紫色的番薯皮或皮革製品的部分顏色。

土黃

＋朱紅

與朱紅色系混合，形成亮褐色的色彩變化。

少 ←水量→ 多　　混色比例

Point !
適合用來表現枯萎紅葉的亮部，或是乾燥的紅土表面、木材的部分顏色。

單色與混色

單獨使用土黃，顏色會太亮太單調。
如果混合焦赭，就能表現出更複雜的
深淺變化。

單色…▶…混色

（單獨使用土黃）　　　　　　（＋焦赭混色）

土黃
＋永固黃

同樣都是黃色系因此不會產生太大的變化，可調出更黃
且帶點鮮豔感的色調。

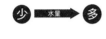

少　水量　多　　　　混色比例

Point !

可用來描繪檸檬表皮的暗部或中間色調，或者是
部分柑橘類水果的亮部、果肉的顏色等景物。

土黃
＋翠綠

與綠色混合，形成有點暗淡感和沉靜感的亮綠色變化。

少　水量　多　　　　混色比例

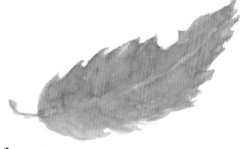

Point !

非常適合表現接近收成期、成熟前的油橄欖果實
或葉子，或者是剛萌芽的樹葉顏色等。

 土黃

＋鈷藍

與藍色混合後，形成彩度稍低的暗淡綠色變化。

 ＋

 水量 多

混色比例

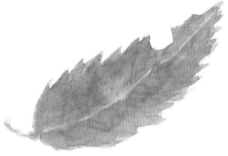

Point !
很接近與綠色混合後的顏色，但色調的感覺更灰暗。

 土黃

＋焦赭

與暗淡的褐色混合，可調出有點明亮沉穩的褐色變化。

 ＋

 水量 多

混色比例

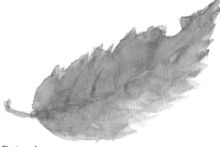

Point !
土黃弱化了深褐，變成感覺更柔和的顏色。

土黃

＋熟赭

形成略帶紅色的亮褐色變化。

少 ←水量→ 多　　混色比例

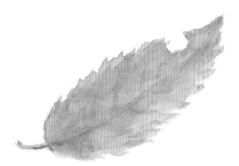

Point !

比土黃與焦赭混合後的顏色更明亮，而且帶一點紅色。

土黃

＋象牙黑

加入黑色後，形成略帶綠色的褐色系灰色。

少 ←水量→ 多　　混色比例

Point !

彩度低且沉穩的色調。可用來描繪秋冬時節的葉子。

永固黃

永固黃是比較亮的常見黃色。可以和各種顏色混合，具有提亮的效果，用途相當廣泛。

 永固黃

 ＋緋紅

混色後更偏紅色，形成接近橘色或亮褐色系的色調。

少 ← 水量 → 多　　　混色比例

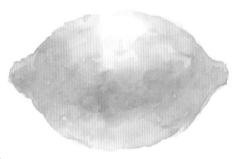

Point !
多加一點緋紅以增強紅色，形成暗色調。

 永固黃

 ＋朱紅

加入朱紅後，變成接近淡橘色的色調，深淺差異更大。

少 ← 水量 → 多　　　混色比例

Point !
可以調出更亮的色調，但無法變成暗色。

單色與混色

單獨使用永固黃，顏色太亮太鮮豔，會限縮使用範圍。因此需要與其他顏色混合，以表現自然的黃色系變化。

單色…▶…混色

（單獨使用永固黃）　　（＋鈷藍混色）

 　永固黃

＋土黃

變成黃色與土黃的中間色，無法表現暗色或深色，形成明亮且偏土黃的黃色。

　水量　　混色比例

Point !
可畫出亮部之間的微妙色調差異。

 　永固黃

＋鈷藍

加入藍色後，會形成亮綠色系的色彩變化，顏色很接近永固綠。

　水量　　　混色比例

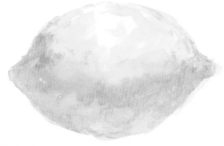

Point !
可用來代替永固綠或黃綠色系。

永固黃

＋焦赭

黃色與褐色混合，形成亮褐色系的色彩變化，容易表現出深淺差異。

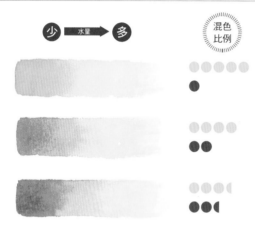

混色比例

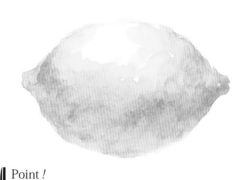

Point !
可用來描繪柚子的果實之類的，部分柑橘類表皮的陰影色，或是晚秋時落葉樹的葉片色調等。

永固黃

＋象牙黑

加入少量的黑色，形成帶點綠色的亮黃色系色調。

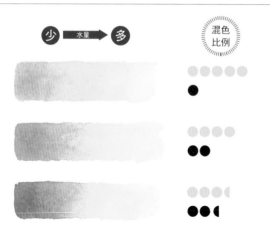

混色比例

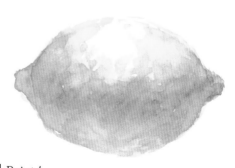

Point !
慢慢地增加黑色，會調出偏綠且顏色略深的灰色。

關於紫色

☞ **利用 12 色顏料組調製紫色**

●緋紅
+
●鈷藍

無法呈現鮮豔感，但能夠表現出偏亮的紫色系色調。

12 色顏料組裡面沒有紫色，因此以現有的顏色調製紫色。

●緋紅
+
●普魯士藍

形成彩度偏低的暗紫色系色調。

☞ **12 色顏料組以外，單獨販售的紫色**

【亮鈷紫】

【永固紫】

【礦物紫】

HOLBEIN 好賓也有出其他各式各樣的紫色顏料。

【鮮豔紫】

【薰衣草】

【丁香紫】

專　欄　**Column**

黃色系可用在這些地方！

黃色系範例→前往 P103

用水稀釋後塗上淡淡的色彩，可呈現出自然的黃色色調，但如果顏色太濃，有可能變成很不自然的鮮豔顏色。描繪晚霞的天空時，可以混合紅色或褐色等顏色，藉此表現出豐富的色調。若天空的顏色變成綠色會很不自然，因此調製黃藍混色時要小心謹慎一點。

【黃色系範例作品】
不是紅色的夕陽天空、柑橘類水果的表皮、黃色葉片、黃色系花朵或蔬菜、城裡的招牌或標示牌、起重機之類的機器、月亮等。

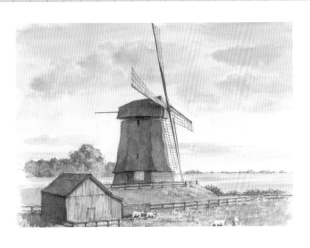

翠綠是一種略帶藍色的鮮豔深綠色。它是基本的綠色系顏色，可以用於各種場合。

翠綠 ＋緋紅

因為翠綠是偏藍的綠色，所以與紅色混合後，會形成略帶紫色的深色。

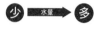

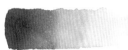

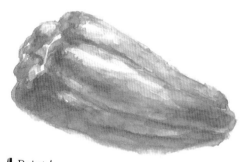

Point !
可用來表現紅蔥頭或蕃薯等景物中，光線照射不到的陰暗部分。

翠綠 ＋土黃

加入土黃，形成略帶黃色的明亮沉穩色調。

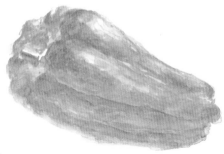

Point !
可以用來表現蔬菜光澤以外的表皮顏色，或者是落葉時期以外的一般樹葉色調。

單色與混色

翠綠是很鮮豔的顏色，和其他顏色混色後，適合描繪樹木枝葉等景物暗色陰影的地方，完成品看起來會很自然。

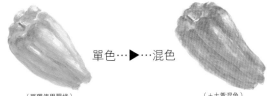

單色…▶…混色

（單獨使用翠綠） （＋土黃混色）

翠綠

＋鈷藍

與藍色混合後加強了藍色調，形成深藍綠色。

少　水量　多

混色比例

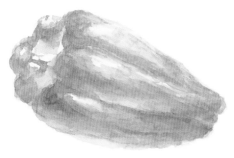

Point !
適合表現溪流的背光處或深色部分，或者是晴天時海上掀起的海波背光面顏色。

翠綠

＋普魯士藍

和鈷藍一樣，混色後變成藍色，而且顏色是更濃更暗的藍綠色。

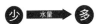

少　水量　多

混色比例

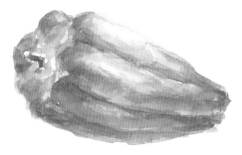

Point !
可用來描繪葡萄或燙拌菠菜之類的顏色。稀釋後可畫出遠方的山巒。

 翠綠

＋焦赭

與暗淡的褐色混合後，形成顏色略暗的褐色色調。

混色比例

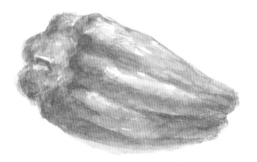

Point !
想要展現枯萎的感覺時，可以用來表現葉子的顏色變化。

 翠綠

＋象牙黑

與黑色混合，形成略帶藍色的暗綠色系色調。

Point !
可用來表現高山或森林陰影等顏色較暗的地方。

關於三原色

一般來說，三原色指的是「紅」、「藍」、「黃」色，顏料或是印刷墨水等「色彩材料」中，則是使用「洋紅（Magenta）」、「青（Cyan）」以及「黃（Yellow）」三色。這些顏色也是家用噴墨印表機使用的顏色名稱；只要有這三種顏色，理論上就能調出非常多種顏色。另外，光的三原色「紅」、「綠」、「藍」則有根本上的不同。

範例是只用 HOLBEIN 好賓牌中接近三原色的 3 種顏料繪製而成。即使只有 3 種顏色，也能利用混色表現各種不同的色調。

☞ JIS 三原色

JIS（日本工業規格）規定的三原色為紅＝「Magenta」、藍＝「Cyan」、黃＝「Yellow」。

☞ 他牌顏料

標示為「紅」、「藍」、「黃」的顏料。色調有點不同於日本 JIS 色票中顯示的三原色。

※以 Pentel 飛龍 F 水彩顏料為例

☞ 接近三原色的顏料

以下幾種 HOLBEIN 好賓牌的顏料，色調很接近日本 JIS 三原色。「喹吖啶酮紅（玫瑰紫）」、「酞菁藍黃」、「酮黃」。

☞ 12 色顏料組的 3 種顏色

本書使用的 HOLBEIN 好賓牌 12 色顏料組中 3 種很接近三原色的色調。「緋紅」、「鈷藍」、「永固黃」。

※光的三原色指的是由紅、綠、藍 3 種光組合而成的顏色。
也可以稱為 RGB，它們也是彩色電視或電腦螢幕的顏色組合。

41

永固綠 No.1

永固綠是明亮的淺綠色，顏色很接近大家常說的黃綠色。

 永固綠

＋鈷藍

變成略帶藍色的深綠色，形成接近翠綠的色調。

少 水量 多

混色比例

Point !
可用來描繪因季節或天氣等因素而看起來千變萬化的樹木，或者是草、蔬菜等植物葉片的基調色。

 永固綠

＋熟赭

與褐色混合後，變成略帶灰暗褐色的亮綠色系。

少 水量 多

混色比例

Point !
適合表現剛長出嫩芽的早春樹葉陰影，是很好用的顏色。

單色與混色

永固綠單獨使用時，看起來是新葉的色
調；如果與藍色之類的顏色混合，顏色更
深，更容易表現出更自然的色調。

單色…▶…混色

（單獨使用永固綠）　　　　（＋鈷藍混色）

永固綠
＋象牙黑

與黑色混合後，會形成偏灰且顏色略深的灰暗綠色系。

少 ▶ 水量 ▶ 多

混色
比例

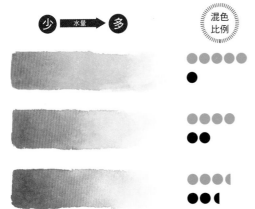

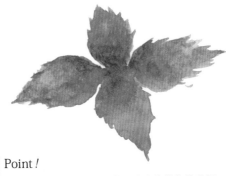

Point !
可用來描繪背光處的草叢、陰暗森林的葉片顏
色，或者是遠方陰影之下的森林顏色等。

專 欄 Column

綠色系可用在這些地方！

綠色系範例→前往 P63

風景中有各式各樣的綠色，光線會隨著季
節、天候、時間而變化，顏色會隨著光線變
化，看起來會有很大的改變。在綠色系顏料
中混合褐色系、藍色系或黑色等顏色，就能
調出無限多種色彩變化。例如剛萌芽的草木
等景物，應該使用比想像中還暗淡的色彩，
看起來會更有真實感。

【綠色系範例作品】
針葉樹森林、明亮的綠色草原、早春的綠色植
物、菠菜或小松菜等青菜、青椒或花椰菜等。

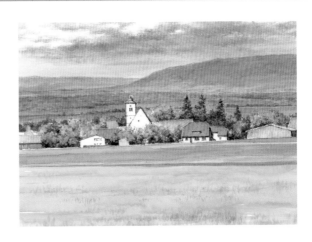

 鈷藍

＋緋紅

與紅色混合後，形成偏紫且有點暗的顏色。

混色比例

Point！
加多一點緋紅，就會形成紫蘇漬的顏色；增加更多的藍色，則可以用來畫小茄子醃漬物的顏色。

 鈷藍

＋土黃

與偏紅的黃色混合，可調出沉靜氛圍的綠色系顏色。

混色比例

Point！
苔蘚或地衣類植物的顏色，或是被淤積的水、藻類覆蓋的池塘顏色。

單色與混色

鈷藍的單獨使用範圍很多元，是很好用的一種顏色。而透過混色還可以調出不同暗度的藍色系顏色。例如，與緋紅混合會形成接近紫色的色調。

（單獨使用鈷藍）

單色…▶…混色

（＋緋紅混色）

鈷藍

＋永固黃

與亮黃色混合，可調出黃綠色等顏色鮮豔的綠色變化。

 少 水量 多

混色比例

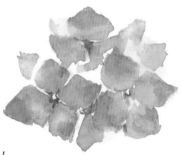

Point !
可代替黃綠色等亮綠色，適合表現生氣盎然的綠色。

鈷藍

＋翠綠

與深綠色混合，形成藍色比綠色強烈的色調。

 少 水量 多

混色比例

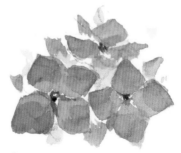

Point !
可描繪晴天遠望山巒時，山谷間的陰影顏色，或者是杜鵑花等植栽的葉片顏色等。

鈷藍

＋永固綠

藍色與黃綠混色，形成帶一點亮綠色的藍色系顏色。

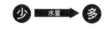

混色比例

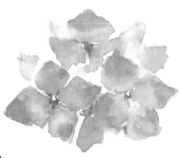

Point !

很適合表現盛夏晴天時的里山樹木顏色，或者是水稻背光面等部分的顏色。

鈷藍

＋焦赭

與暗淡的褐色混合，可以調出彩度更低的暗藍色系。

混色比例

Point !

可用來描繪晴天時古老石牆上，石堆下方的陰影，或者是草叢深處的陰影顏色。

 鈷藍

＋象牙黑

藍色與黑色混合，形成偏藍的深灰色調。

 少 ← 水量 → 多　　混色比例

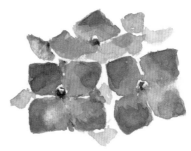

Point !
描繪晴天時的石板地、石牆或河灘等地方，石頭
間的暗色縫隙，是很方便的一種顏色。

 Column

藍色系可用在這些地方！

藍色系範例→前往 P77

藍色可用於大海或天空等以藍色為基礎的題
材，它的顏色比較深，因此也可以描繪出陰
影色之類的暗色部分。如果和黃色系顏料混
合，還可以調出多種綠色系顏色。與紅色系
混合，則會形成暗紫色系顏色。

【藍色系範例作品】
晴天時平穩的海面、巨峰之類的葡萄、茄子、
藍色南瓜、晴天的高山或森林中植物葉片的影
子、藍色屋瓦、鐵皮屋頂的背光面顏色等。

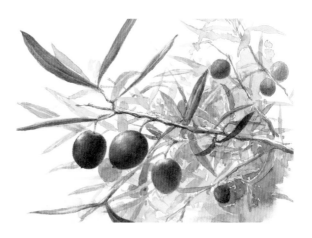

 ＋緋紅

與緋紅混合，形成略帶紫色的暗藍色調。

混色比例

少 ← 水量 → 多

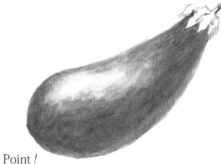

Point !

可用來描繪海面反射陽光而出現的白光，或是雪後晴朗的日子裡，森林的背光側陰影顏色。

 ＋翠綠

與深綠色混合後，可調出綠色更強烈的深藍綠色系色調。

少 ← 水量 → 多

混色比例

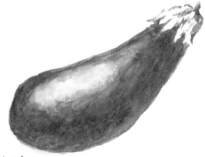

Point !

適合表現海岸山壁或岩石地帶背光側的海面顏色，或者是被茂密森林圍繞的池塘或湖畔水面的顏色。

單色與混色

普魯士藍是有點鮮豔的紺色，以單色或疊色的方式表現，使用範圍都很廣；經過混色後形成更灰暗的色調。

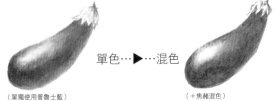

單色…▶…混色

（單獨使用普魯士藍）　　　（＋焦赭混色）

 普魯士藍

＋焦赭

與褐色系顏料混合，形成綠色更強烈的暗色調。

少 ◀水量▶ 多

混色比例

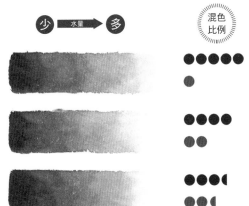

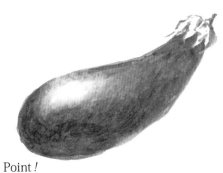

Point !

可用來表現被蘇苔覆蓋的岩石、淤水的暗色部分、陰天時針葉樹枝葉的一部分等。

 普魯士藍

＋象牙黑

與黑色混合會降低藍色的彩度，形成暗色調。

少 ◀水量▶ 多

混色比例

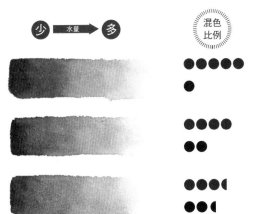

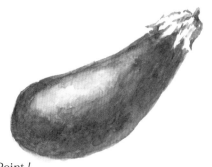

Point !

可以用來描繪暗淡污濁的水底、針葉樹林的背光面顏色，或是晴天時老舊民宅的屋簷等地方。

焦赭

＋緋紅

與緋紅混合，形成紅色更強烈的深色調。

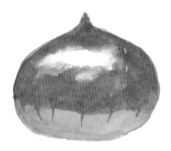

Point！
用來表現紅磚、磚瓦風的牆面、落葉表面、葡萄果實等景物。

焦赭

＋朱紅

與朱紅混色後，可調出更偏黃的亮褐色色調。

Point！
可表現潮濕的紅土地面受光面，或是塗有桃花心木色油漆的木製品、牆壁等事物。

單色與混色

焦赭是經常被單獨使用的顏色，與其他顏色混合後，可用於各種不同的情況、場景或素材的一部分中，使用範圍非常廣。

單色…▶…混色

（單獨使用焦赭）　　　　　　（＋朱紅混色）

焦赭

＋土黃

相較於焦赭混朱紅，增加了更多黃色，形成更亮的褐色系色調。

少 水量 多

混色比例

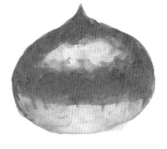

Point !
古老的赤陶等素燒陶器、向光處的落葉陰影、柿餅的一部分顏色等。

焦赭

＋永固黃

與黃色混合，很接近與土黃的混色，形成更亮的顏色。

少 水量 多

混色比例

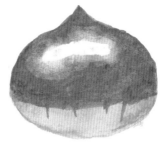

Point !
可用來描繪被夕陽映照的紅土表面、洋蔥皮、剛烤好的熱蛋糕表面。

焦赭

＋翠綠

與翠綠混合後變成有點昏暗的綠色系色調。

少 水量 多

混色比例

Point !

可用來描繪雨天的常綠樹陰影色，或者是淤積不動的運河水、長滿苔蘚的石頭等景物。

焦赭

＋鈷藍

與鈷藍之類的藍色混合，調出略帶綠色的暗淡色調。

少 水量 多

混色比例

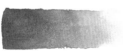

Point !

可用來描繪腐葉土或播種前的田地土壤顏色、古老的木板圍牆、被雨淋濕的枯木樹幹或枝條等。

焦赭

＋普魯士藍

混合出來的色調，幾乎和鈷藍的混色一樣，但顏色更暗一點。

Point !

表現陰天的田間小路、田地的土壤顏色，或是樹木的樹皮、陰天時遠方里山的剪影等景物。

焦赭

＋象牙黑

與黑色混合形成更暗的深焦褐色。

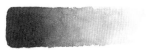

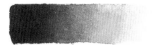

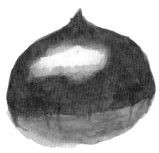

Point !

冬季的陰天傍晚，繪製距離稍遠的房屋、森林剪影、里山等景物時相當方便。

熟赭

＋土黃

與土黃混合會降低紅色調，形成亮褐色系的色調。

少 — 水量 → 多

混色比例

Point !
可用來表現溼掉的素燒磚瓦、風乾的紅磚、部分的石州茅草屋頂等景物。

熟赭

＋永固綠

帶有一點綠色，形成明亮又低調的褐色系色調。

少 — 水量 → 多

混色比例

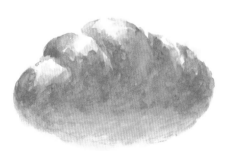

Point !
可表現翻土後準備加水前的水田土壤，或是土方工程地中，被削開而露出的天然地基等事物。

單色與混色

熟赭單一顏色的用途很廣泛,是很受歡迎的一種褐色。混色的用途也很多元,可調出不同的色彩深度或微妙差異,形成無限多種自然的色調。

單色⋯▶⋯混色

(單獨使用熟赭)　　　　　　　　(＋土黃混色)

熟赭

＋象牙黑

紅色減少,形成較暗沉的褐色系灰色調。

少 ← 水量 → 多

混色比例

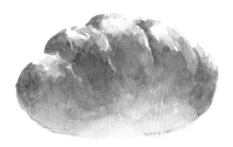

Point !

可表現古老民宅或木造建築物的牆面,或者是冬季陰天時的枯木、未鋪設的道路、地面等景物。

專欄 Column

褐色系可用在這些地方!

褐色系範例→前往 P115

帶有強烈紅色的熟赭等褐色,也可以作為紅色系顏色來使用。褐色系很容易表現顏色的深淺差異,所以可用來調整亮暗度,並與各種顏色混合。若與綠色顏料混合,會形成沉穩的色調,可用來繪製樹木的葉子等事物。

【褐色系範例作品】

紅磚、素燒磚、瓦片屋頂、土牆、木板牆、茅草屋頂、田地土壤、水田土壤、地面、樹幹、樹枝、岩石、石頭、秋季森林、冬天枯木樹林等。

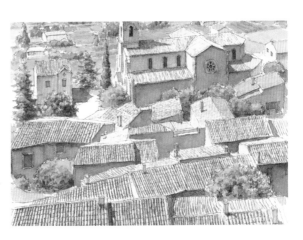

 象牙黑

＋緋紅

與緋紅等顏色較深的紅色混合，可調出偏紅的暗灰色調。

混色比例

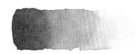

Point !
很適合表現陰天時結束轉紅的紅葉陰影，或者是
木造建築物的灰暗牆面顏色等景物。

 象牙黑

＋朱紅

與朱紅色系的紅色混合，形成色彩沉穩的褐色系色調。

混色比例

 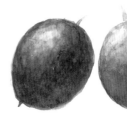

Point !
開始耕作並加水前，暫時風乾的水田土壤或田埂
表面，或者是冬天枯木的樹皮等景物。

單色與混色

單獨使用黑色，有時顏色會太強烈。需要與其他顏色混合，可以調出多種沉靜自然的灰色調。

單色…▶…混色

（單獨使用象牙黑）　　　　　　　　　（＋永固黃混色）

象牙黑

＋土黃

黑色與偏紅的黃色混合，可以調出略帶綠色的亮灰色系。

 少 水量 多

 混色比例

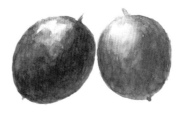

Point !

可用來表現嫩葉茂盛的樹木枝葉中灰暗的部分，或者是春季里山上看起來較暗的地方等。

象牙黑

＋永固黃

黑色與亮黃色混合後，會形成偏綠的亮灰色調。

 少 水量 多

 混色比例

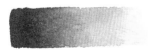

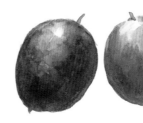

Point !

長著青苔的石牆表面、茂密草叢中的莖葉顏色，或者是嫩葉的剪影等事物。

象牙黑

＋翠綠

與深綠色混合後，會調出彩度偏低且更偏綠色的深灰色調。

混色比例

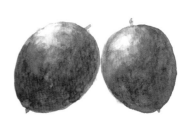

Point !

可用於夏季晴天時森林背光側的顏色，或者是西瓜或南瓜等蔬果的深色部分。

象牙黑

＋永固綠

與高彩度的黃綠色混合，形成偏亮綠的灰色調。

混色比例

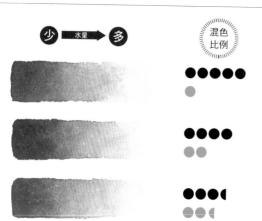

Point !

描繪日照不強烈時，常綠樹或針葉樹枝葉的亮部顏色，看起來會很自然。

象牙黑

＋鈷藍

與亮藍色混合後，可調出低彩度的暗藍系顏色。

混色比例

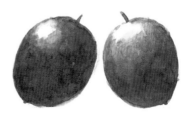

Point !

適合描繪晴天時海面的陰影或深色處，或者是建築物的深色陰影、石牆縫隙間最暗的地方等。

象牙黑

＋普魯士藍

可以調出帶一點綠色，而且低彩度的暗藍色系顏色。

混色比例

Point !

用來描繪暗淡的藍色變化，可應用在很多景物中。

象牙黑

＋焦赭

與焦赭混合，可調出灰暗的焦褐色變化。

混色比例

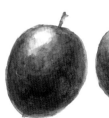

Point !

老舊的木板圍牆、土圍牆，或是乾燥花、編織籃上暗色的地方。

象牙黑

＋熟赭

形成略帶紅色的暗淡褐色系變化。

混色比例

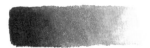

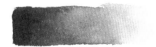

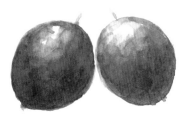

Point !

黑色木板圍牆等木造建築物的背光側，或是岩石間的縫隙陰影等顏色最暗的地方，描繪這些景物時很方便。

白色顏料的用途

☞ **塗在深色顏料上時的差異**

白色顏料疊加在深色背景上時，才能發揮它的效果，畢竟塗在白紙上是看不到的。白色顏料沾少一點水，比較能呈現出繪畫效果。白色顏料混合其他顏色會變得更不透明，這時就要加多一點水，稀釋過的白色顏料才能透出下層的顏色。

● **白色顏料塗在黑色上**

顏色愈深的黑色，白色顏料看起來愈突出。

● **白色顏料塗在焦赭上**

相較於黑色背景，明暗對比感覺更加柔和。

例 1）下雪的表現技法

 →

在暗色調中撒上白色顏料，就能表現出下雪的畫面。

例 2）細小的草

⬇

描繪又亮又細的小草，如果採用深色的背景，白色顏料便能發揮它的效果。

例 3）草中光的表現

⬇

如果草叢的背景也畫暗一點，就能利用白色顏料表現有亮有暗的草叢。

chapter 3
範例作品的
混色示範

緑
Green

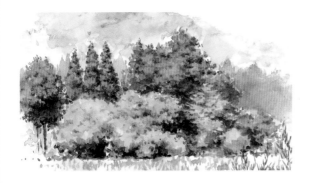

青蘋果

以青蘋果為例，只用永固綠與鈷藍兩種顏色作畫。添加深淺變化並畫出亮暗面的差異，表現蘋果的立體感。最亮的地方幾乎不需要上色，以留白的方式呈現。

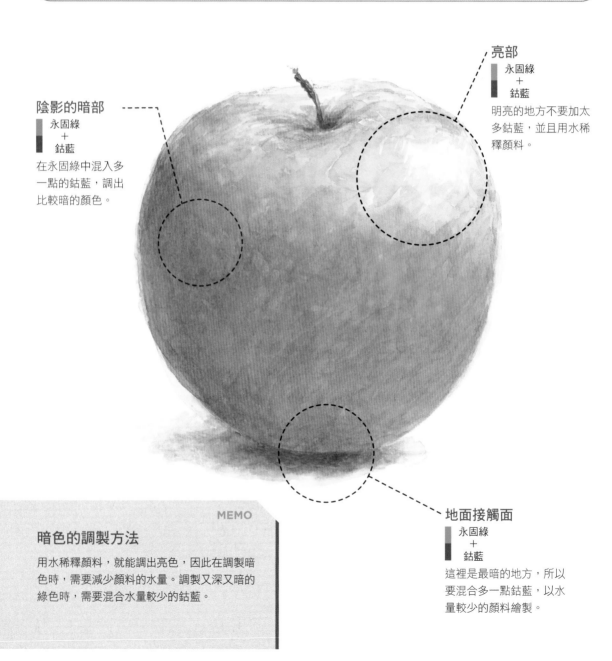

亮部

■ 永固綠
+
■ 鈷藍

明亮的地方不要加太多鈷藍，並且用水稀釋顏料。

陰影的暗部

■ 永固綠
+
■ 鈷藍

在永固綠中混入多一點的鈷藍，調出比較暗的顏色。

地面接觸面

■ 永固綠
+
■ 鈷藍

這裡是最暗的地方，所以要混合多一點鈷藍，以水量較少的顏料繪製。

MEMO

暗色的調製方法

用水稀釋顏料，就能調出亮色，因此在調製暗色時，需要減少顏料的水量。調製又深又暗的綠色時，需要混合水量較少的鈷藍。

顏料使用範例
- ●永固綠
- ●鈷藍

1 在整體塗上薄薄一層

在永固綠比例較多的顏料中,以水稀釋並上色。

 ●●●●+●●

水量 **多**

▼

2 疊加深一點的顏色

加多一點鈷藍,慢慢地將顏料調深。

 ●●●●+●●●

水量 **中**

▼

3 以疊色的方式畫出深淺差異

在陰影較暗的部分疊色,與明亮的地方做出區別。

 ●●●●+●●

水量 **中**

▼

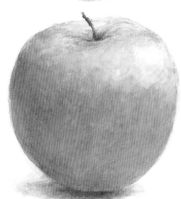

4 畫出最暗的接觸面

蘋果底部接觸地面的部分很暗,增加鈷藍並以深色顏料描繪。

 ●●●●●+●

水量 **少**

樹木

樹葉繁盛茂密的樹木，有亮有暗的光線形成錯綜複雜的樣貌。不要以單純的綠色來上色，使用混合其他幾種顏色的混色來描繪。混合土黃與翠綠，以水稀釋後塗在明亮的地方。

亮部

■ 翠綠
＋
■ 土黃

只用翠綠會太鮮豔、顏色太深，混入土黃並加水稀釋，就能調製出沉穩的亮綠色。

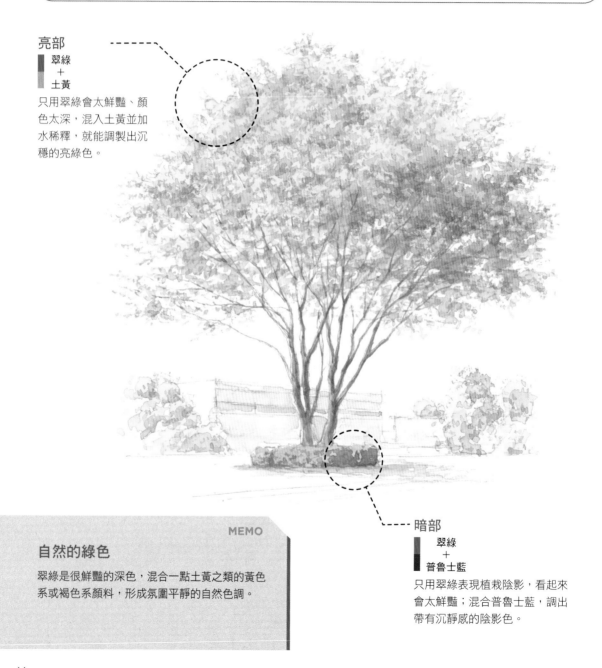

MEMO

自然的綠色

翠綠是很鮮豔的深色，混合一點土黃之類的黃色系或褐色系顏料，形成氛圍平靜的自然色調。

暗部

■ 翠綠
＋
■ 普魯士藍

只用翠綠表現植栽陰影，看起來會太鮮豔；混合普魯士藍，調出帶有沉靜感的陰影色。

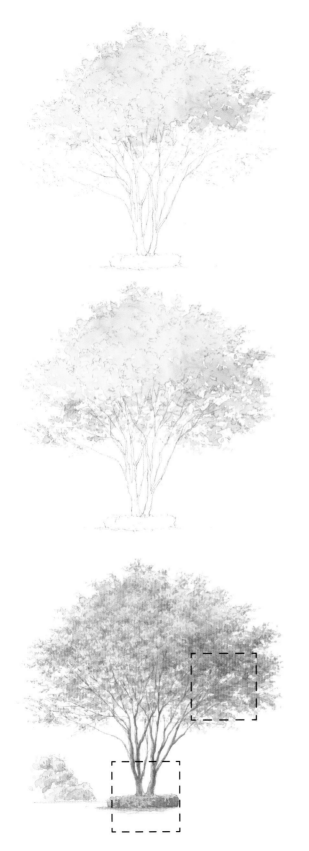

顏料使用範例
●翠綠
●土黃

1 塗上很淡的顏色

在翠綠中混入土黃,以水稀釋並開始上色。

●●●●+●●
水量 多

2 塗上暗色的部分

減少一點水量,增加翠綠並塗在暗色的地方。

●●●●●+●
水量 中

顏料使用範例
●翠綠
●普魯士藍

3 以疊色表現深淺差異

在翠綠混入少量的普魯士藍,在陰影的地方疊色。

●●●●●+●
水量 少

形形色色的樹木

針葉樹或闊葉樹等各種樹木聚在一起時，色調看起來變化多端。為避免色彩過於單調，需要利用混色顏料、水量多寡來表現自然的色調。影子的顏色可混入普魯士藍之類的深藍，色彩會更自然。

顏料使用範例
- ●翠綠
- ●焦赭

- ●翠綠
- ●普魯士藍

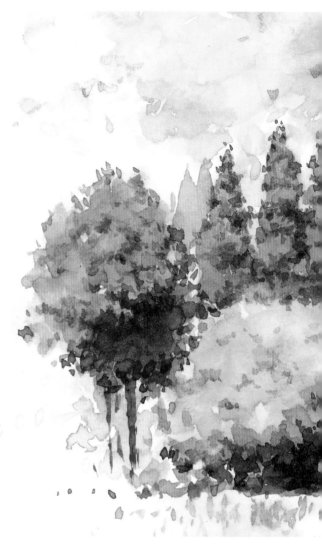

A 深色的枝葉

在大量的翠綠中混入少量的焦赭，調整水量多寡以描繪色彩的深淺變化。

●●●●●+●

水量 中 ⇄ 少

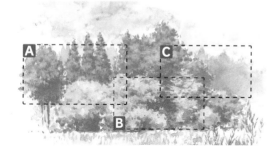

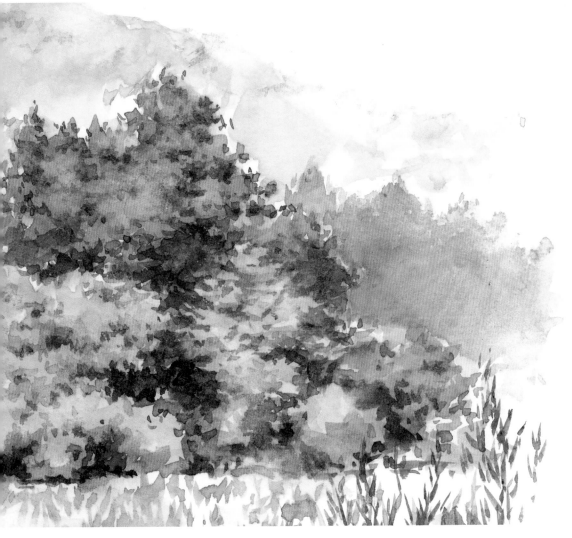

B 暗影的顏色

與普魯士藍之類的深藍混合，增加一點藍色調並塗在陰影上。

水量 **少**

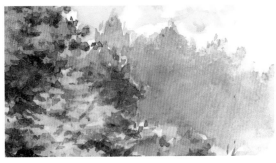

C 背景的森林

增加普魯士藍，減少一點水量，塗在背景的森林上。

水量 **中**

69

明亮的森林

受到日照的明亮森林,在翠綠中混入土黃之類的黃色系顏料,以此作為基調色。在陰影色中添加一點黑色,調出更暗的顏色。明亮的草原則要混入大量的水,運用稀釋的水彩描繪。

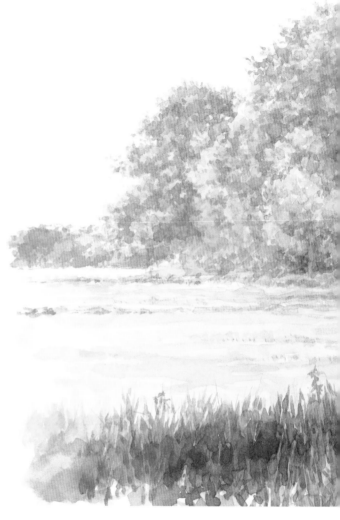

顏料使用範例
- ●土黃
- ●翠綠

- ●翠綠
- ●象牙黑

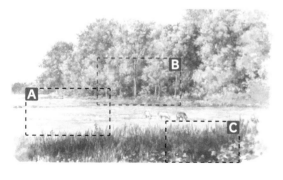

A 明亮的草原

土黃與翠綠混色,以大量的水稀釋顏料,塗上淡淡的顏色。

●●●●＋●●

水量 **多**

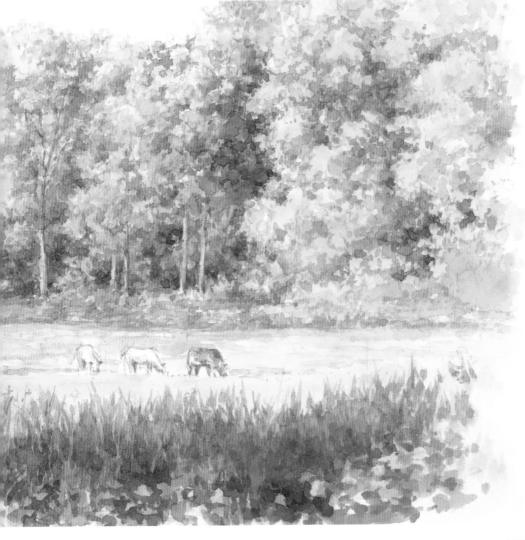

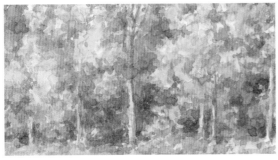

B 樹林的陰影

在翠綠中加一點黑色。
稍微減少水量,描繪明亮的陰影。

 ●●●●●+●

水量 中

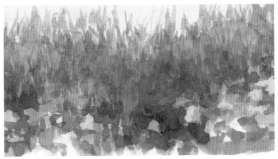

C 草叢的陰影

在翠綠中加更多黑色,並且塗上顏色。
減少水量才能呈現出深色的陰影。

 ●●●●+●●●

水量 少

有草原與森林的風景

從遠方的山丘延伸至森林，還有前方一片遼闊的草原，它們的綠色都有各自微妙的深淺色彩或亮度差異。以永固綠或翠綠為基底色，混合熟赭或黑色並利用不同的水量調出多種綠色系色彩變化。

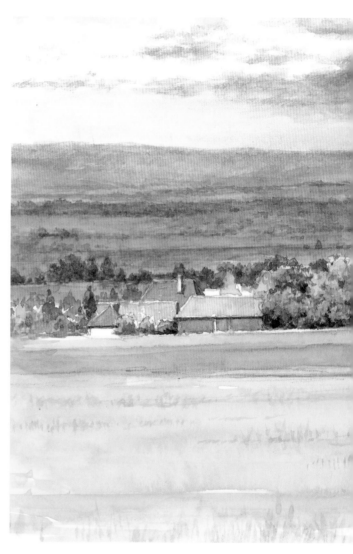

顏料使用範例
- ●永固綠
- ●熟赭

- ●翠綠
- ●象牙黑

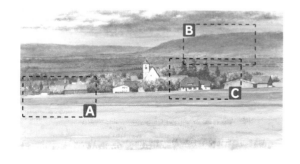

A 前方的草原

在永固綠中混入極少量的熟赭，以稀釋過的水彩描繪。

●●●●●＋●

水量 **多**

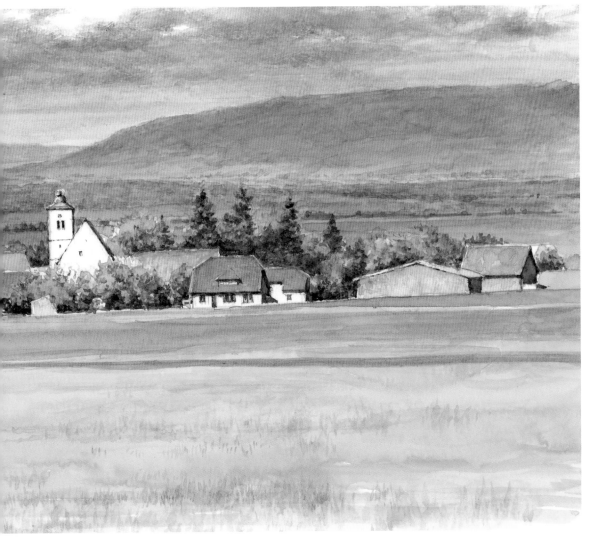

B 遠方的山丘

遠方的山丘看起來是比較灰暗的綠色，因此需要
混合少量的黑色，並且適度地調整水量。

●●●●+●●
水量 多⇄中

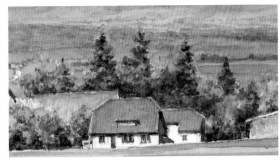

C 針葉樹的陰影

針葉樹的深色陰影，顏料中需要添加更多黑色，
並且融入較少的水量中。

●●●●+●●(
水量 少

73

森林與湖泊

針葉樹森林是偏藍且顏色較深的綠色，湖泊被森林包圍，湖面上映著森林的色彩。在針葉樹的亮部塗上淡色，而暗色的地方則以較深的水彩表現立體感，樹木排列而立的樣子不能畫得太單調。

顏料使用範例
- 鈷藍
- 土黃

- 普魯士藍
- 焦赭

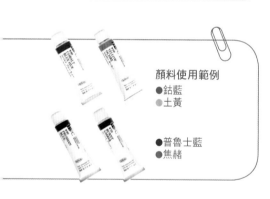

A 針葉樹森林

在鈷藍中混入土黃，比較暗的地方則用普魯士藍與焦赭的混色描繪。

 水量 中 ⇄ 少　　 水量 中 ⇄ 少

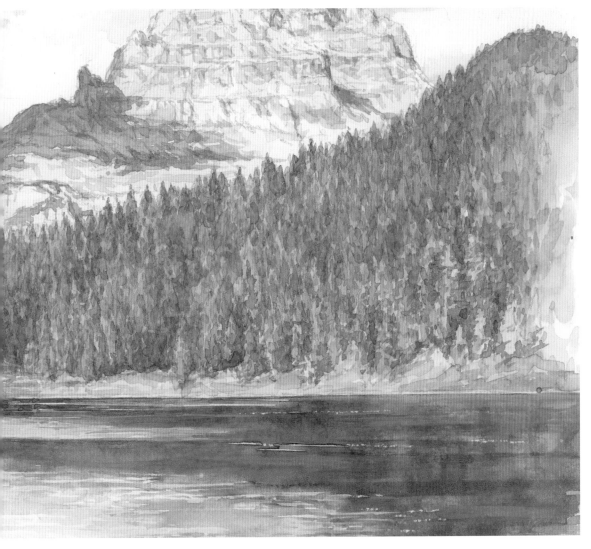

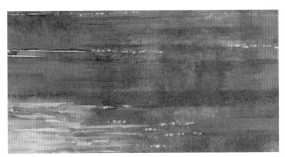

B 水面上的倒影

昏暗的綠色湖面，在鈷藍中混入少量的土黃。

水量 中 ⇄ 少

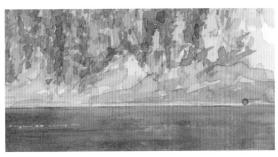

C 湖畔邊的草地

土黃混合少量鈷藍，畫出草地的顏色。

水量 中

針葉樹
留意暗色的陰影

利用色彩的明暗差異，表現枝葉立體感。

顏料使用範例
● 鈷藍
● 永固綠

●稀疏的枝葉

▶

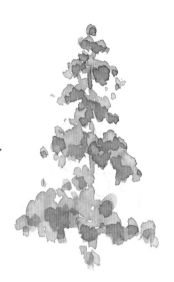

▶

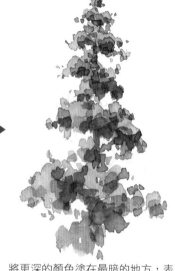

添加較多的鈷藍，以偏藍的綠色為底色。

水量 多

減少水量，塗上深一點的陰影色。

水量 中

將更深的顏色塗在最暗的地方，表現出枝葉的立體感。

水量 中

●緊密的枝葉

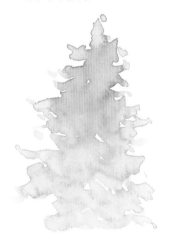

▶

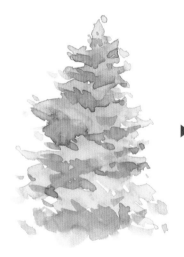

▶

以多一點的永固綠為基調色。

水量 多

在鈷藍中添加永固綠，描繪陰影的顏色。

水量 中

混合大量的鈷藍，塗在最暗的地方。

水量 中

藍
Blue

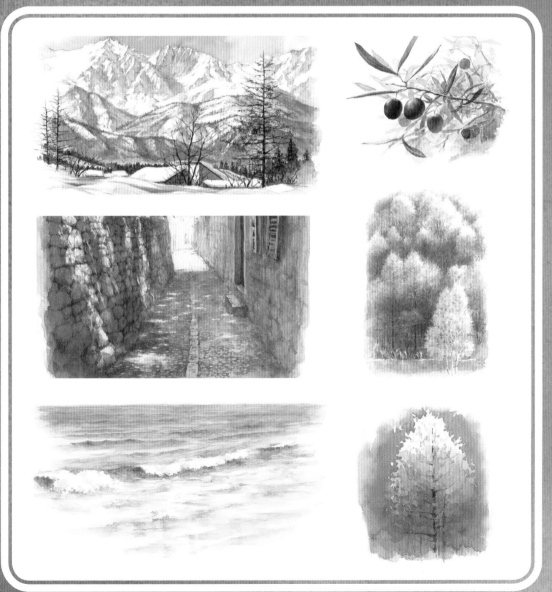

油橄欖果實

成熟的油橄欖果實，要以偏紅的深藍，或是接近黑色的深藏青描繪。畫出亮暗區別，在近似球體的形狀上表現出立體感。暗色的地方，則以疊色的方式畫出果實的不透明感。

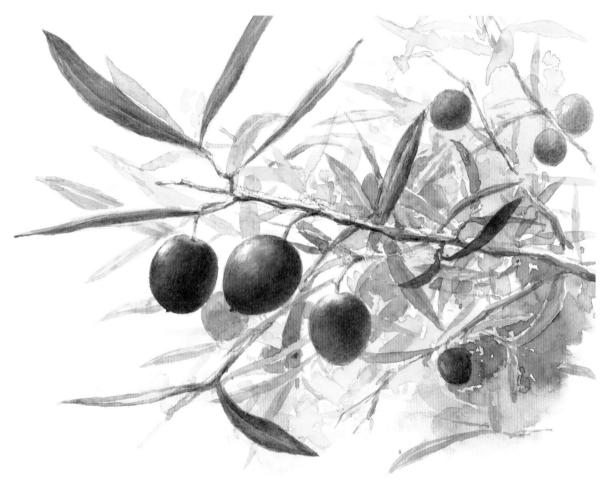

MEMO

如何調製油橄欖的暗色

混合鈷藍與緋紅以調出深色的顏料，減少水量並重複疊色，就能畫出熟成油橄欖帶有霧面感的色調。

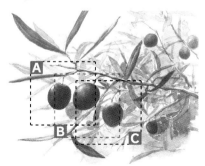

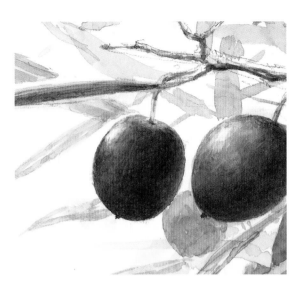

A 偏紅色的果實

混合鈷藍與緋紅,在果實上輕薄地疊加上色。

 ●●●◖ +●●◖
水量 中 ⇄ 少

Blue

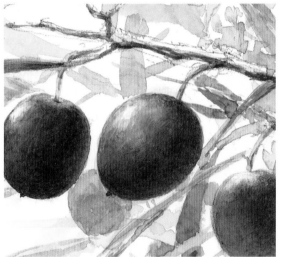

B 偏藍色的果實

慢慢地用水量較少的顏料疊加上色,畫出明顯的深淺及亮暗差異。

 ●●●●+●●
水量 中 ⇄ 少

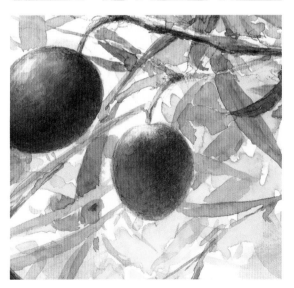

C 顏色較淡的紅色果實

以疊加的方式描繪陰影的地方。明亮處則不要疊色。

 ●●●◖ +●●◖
水量 中 ⇄ 少

藍色大海

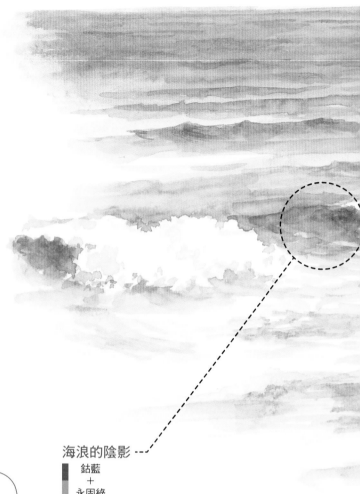

只用鈷藍與永固綠兩種顏色，就能畫出大海與海浪。過程中只會用到藍色系與綠色系，因此需要以適當的深淺色彩，表現出明暗的差別，如果能做到這一點，只用兩種顏色也能畫出更自然、顏色不混濁的大海樣貌。

顏料使用範例
●鈷藍
●永固綠

海浪的陰影---
鈷藍
＋
永固綠
增加鈷藍，並且減少水量。

1 只用鈷藍上色

單獨使用鈷藍並以大量的水稀釋，從藍色海面開始作畫。

 ●●●●●●
水量 多

2 以淡綠添加變化感

用永固綠畫出海面的變化。
顏色看起來比較深的地方，加多一點鈷藍。

 ●●●●＋●●
水量 中

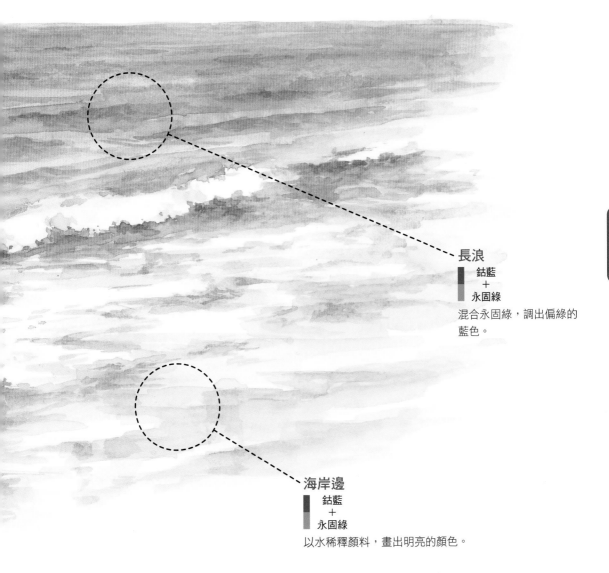

長浪

▮ 鈷藍
＋
▮ 永固綠

混合永固綠，調出偏綠的
藍色。

海岸邊

▮ 鈷藍
＋
▮ 永固綠

以水稀釋顏料，畫出明亮的顏色。

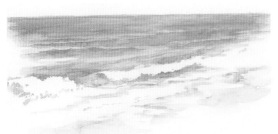

▶

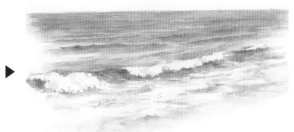

3 白色波浪不要上色

破碎的浪頭看起來是白色的，不要塗任何顏色，
運用白色的畫紙呈現。

4 刻畫波浪的陰影

高高捲起的波浪是立體的，因此陰影要以水量較
少的顏料作畫。

 ●●●●●＋●

水量 少

石板地的街道

陽光透過樹葉在街道上形成陰影，以偏藍的色調表現此景的自然感覺。如果藍色太強烈，就會看不出影子的顏色，所以需要與非暗色系的顏料混色。陰影的地方要大刀闊斧地塗上深色，藉此突顯明亮的陽光。

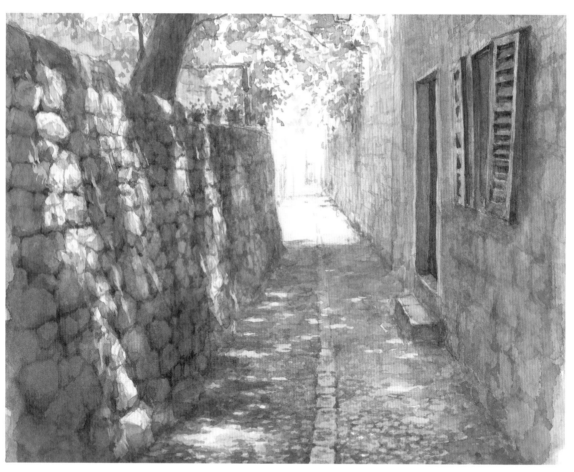

MEMO

石頭與陰影的顏色

偏褐色或灰色的石頭色調上有一層背光下的陰影色；在藍色中混入並揉合焦赭、黑色或緋紅之類的顏色，畫出石頭與陰影。

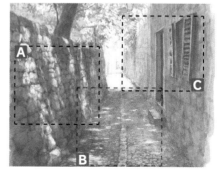

顏料使用範例
● 普魯士藍
● 象牙黑

A 石板地的陰影顏色

影子的顏色不能太偏藍色，為了降低顏色的鮮豔度，在普魯士藍中混入一點黑色之類的暗色。

 ●●●●＋●●
水量 中 ⇄ 少

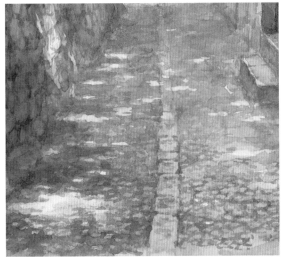

顏料使用範例
● 普魯士藍
● 緋紅

B 石板地的顏色

以偏藍的灰色為基調色。接著在普魯士藍中混合緋紅，塗在一部分的石板地上。

 ●●●◖＋●●◖
水量 中 ⇄ 少

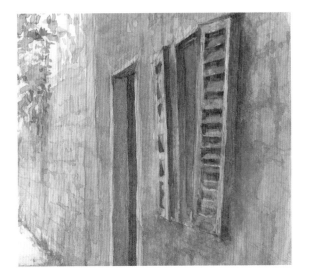

顏料使用範例
● 鈷藍
● 焦赭

C 窗框的陰影

窗框上形成陰影的地方，混合鈷藍與焦赭，加入少量的水並疊加上色。

 ●●●◖＋●●◖
水量 中 ⇄ 少

雪山風景

天氣良好的雪景看起來偏藍色。如果使用色調較污濁的藍色，就沒辦法烘托出雪後天晴的氛圍，反而感覺很陰沉昏暗。請盡量單獨使用藍色系顏料，混色則需以 2 種顏色為限。

顏料使用範例
- 鈷藍
- 緋紅

- 鈷藍
- 焦赭

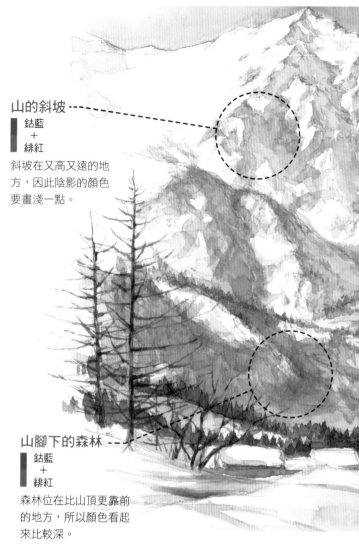

山的斜坡
鈷藍
＋
緋紅

斜坡在又高又遠的地方，因此陰影的顏色要畫淺一點。

山腳下的森林
鈷藍
＋
緋紅

森林位在比山頂更靠前的地方，所以顏色看起來比較深。

MEMO

背光處的藍色

沿著山脊或山谷所形成的背光陰影，需要在鈷藍中混入少量緋紅，調出略帶紫色的色調，描繪出帶有一股沉靜氛圍的陰影顏色。

1 畫出淺色的山坡

山上的地方，則在鈷藍中混入一點緋紅，以大量水分稀釋，塗上淡淡的顏色。

●●●●●＋●
水量 **多**

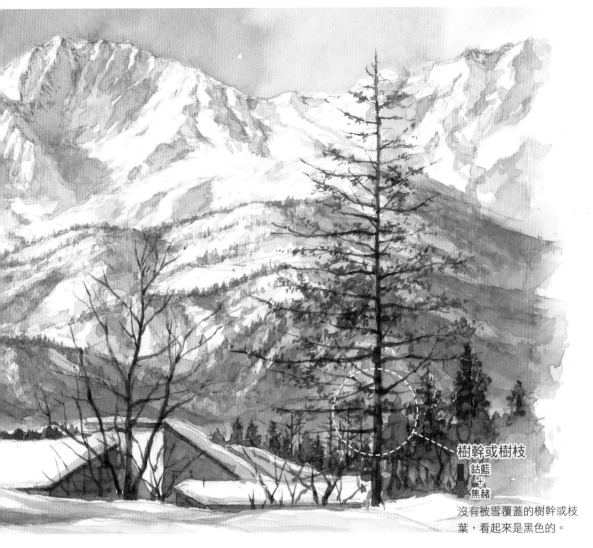

樹幹或樹枝
鈷藍
＋
焦赭
沒有被雪覆蓋的樹幹或枝葉，看起來是黑色的。

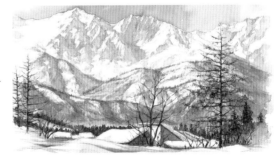

2 疊加描繪山腳的森林

增加一點緋紅，以深一點的顏色疊加上色。

 ＋
水量 中

3 近處的樹木

前面的樹木沒有被雪覆蓋，在鈷藍中添加焦赭，以深色描繪樹木。

水量 少

霧淞森林

為了呈現深色陰影與白色之間的明暗對比，以深藍色的普魯士藍混合少量的緋紅，畫出陰暗的色彩。

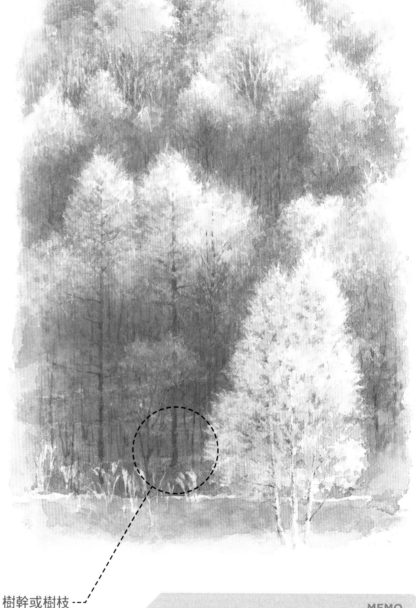

顏料使用範例
●普魯士藍
●緋紅

樹幹或樹枝
■ 普魯士藍
　　＋
■ 緋紅
混合兩種顏色，以少量的水調出深色顏料。

MEMO

遍佈霧淞的樹木顏色

被霧淞覆蓋的樹木，看起來彷彿佈滿了白色樹葉。不需要畫出很多細細的樹枝，而是要畫出樹葉繁茂的形狀與輪廓。

1 先塗上很淡的顏色

以大量的水稀釋顏料,在白色以外的地方上色。

 ●●●●●+● 水量 多

2 接著添加暗色陰影

減少一點水量,慢慢地加深陰影。

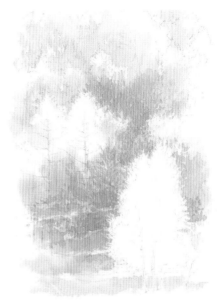

 ●●●●●+● 水量 中

3 描繪最暗的地方

以極少量的水調出深色顏料,畫出最暗的地方。

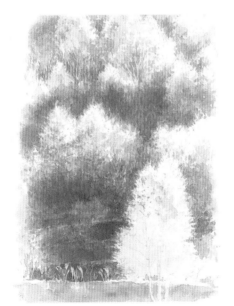

 ●●●●+●● 水量 中 ⇄ 少

4 刻畫樹幹或樹枝

增加緋紅,以少量的水調製深色顏料,描繪樹幹或樹枝細細的形狀。

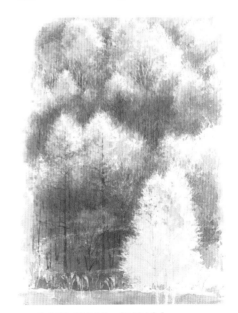

 ●●●◖+●●● 水量 少

霧淞
留意暗色的陰影
運用明暗差異表現枝葉的立體感。

顏料使用範例
●鈷藍
●緋紅

◉陰影中看得到白色樹木

 ▶ ▶

以大量的水稀釋顏料，在中間的地方塗上淡淡的顏色。

 ●●●●●＋●
水量 多

然後在暗色的地方疊加上色，製造出變化感。

 ●●●●●＋●
水量 中 ⇄ 少

描繪樹木的輪廓。輪廓或樹木上半部的顏色很淡。

 ●●●●●＋●
水量 中 ⇄ 少

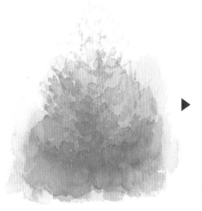 ▶ 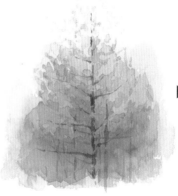 ▶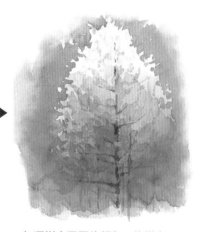

以疊色的方式增加樹木下半部的暗色。

 ●●●●●＋●
水量 中 ⇄ 少

以水量較少的深色顏料，畫出細細的樹幹或樹枝。

 ●●●●●＋●
水量 少

加深樹木周圍的顏色，使樹木的輪廓浮現出來。

 ●●●●●＋●
水量 中

紅
Red

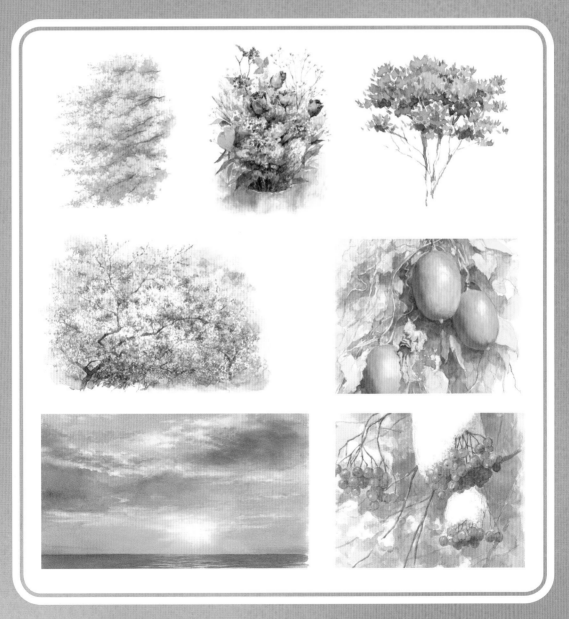

秋季的紅色樹葉

紅葉的紅色具有各種不同的色調,使用清晰鮮豔的顏色能畫出好看的樹葉。只用一種顏料上色可提高彩度,如果混合其他顏色,則能夠調出沉靜自然的色調。

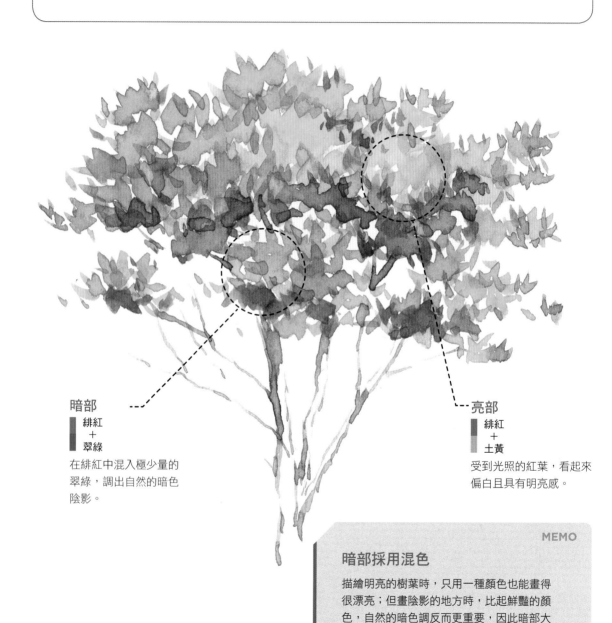

暗部
緋紅
＋
翠綠

在緋紅中混入極少量的翠綠,調出自然的暗色陰影。

亮部
緋紅
＋
土黃

受到光照的紅葉,看起來偏白且具有明亮感。

MEMO

暗部採用混色

描繪明亮的樹葉時,只用一種顏色也能畫得很漂亮;但畫陰影的地方時,比起鮮豔的顏色,自然的暗色調反而更重要,因此暗部大多需要運用混色手法。

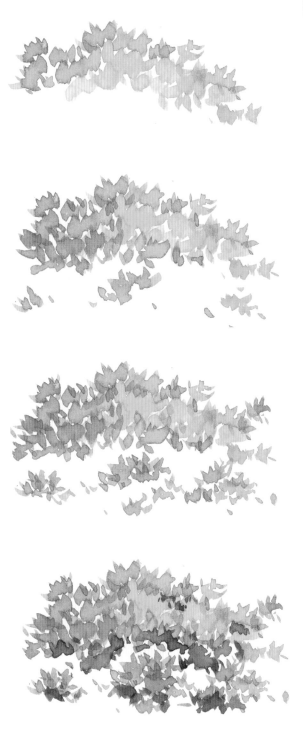

顏料使用範例
- ●緋紅
- ●土黃

1 塗上很淺的顏色

在緋紅中添加少量的土黃，調出帶點昏暗感又沉靜的紅色。

水量 多

▼

2 疊加筆觸

在緋紅中混入極少量的土黃，以壓印筆尖的方式疊加上色。

水量 中

▼

3 以重疊的筆觸表現樹葉

重複用同一種顏色疊加上色，也能表現出不同深淺的色彩。

水量 中

▼

顏料使用範例
- ●緋紅
- ●翠綠

4 塗上暗色陰影

在緋紅中添加少量的翠綠，並且調出陰影的顏色，以疊加筆觸的方式描繪陰影。

水量 中

Red

王瓜

成熟的王瓜會呈現類似朱紅的紅色。混合緋紅與朱紅，就能調製出很接近實物的顏色。以不同的水量改變顏色的深淺，畫出明暗的差別就能營造立體感。發亮的白色區塊不要塗任何顏色。

中間明度

緋紅
＋
朱紅

將兩種顏色混合並稀釋，塗上類似朱紅的紅色水彩。

MEMO

王瓜的顏色

在緋紅中混入黃色系顏料，也能調出接近王瓜的色調。調整水量並疊加上色，畫出顏色流暢變化的陰影。

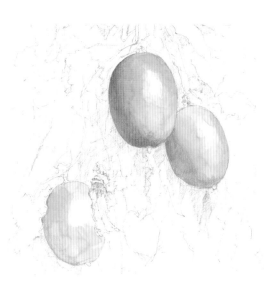

顏料使用範例
●緋紅
●朱紅

1 亮部留白不上色

受到光照的地方幾乎都不要上色，保留畫紙的白色。

 ●●●● ＋ ●●●

水量 **多**

▼

2 以中間色調表現深淺度

緋紅與極少量的朱紅混合，並運用不同水量調出微妙的深淺變化。

 ●●●●●＋●

水量 **多** ⇄ **中**

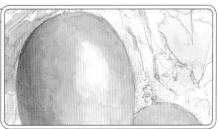

▼

3 以疊色的方式表現陰影

從亮部延伸到陰影處，表現出流暢的色彩變化。

 ●●●●●＋●

水量 **中** ⇄ **少**

晚霞天空的顏色

夕陽下的天空以複雜的色彩向外拓展。有看起來很鮮豔的正紅色，也有感覺很沉靜的色調。根據不同的時機來混色並調整水量，才能表現出自然的樣貌。

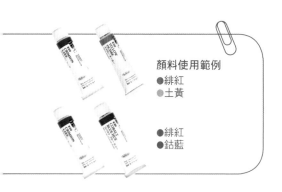

顏料使用範例
●緋紅
●土黃

●緋紅
●鈷藍

夕陽的顏色
緋紅
＋
土黃

緋紅混合土黃，呈現出帶有沉靜氛圍的天空色彩。

▶

MEMO

夕陽的顏色

以緋紅、土黃或鈷藍等顏色為基本色，再加上其他顏色來呈現複雜的天空色調。

1 太陽中心不要上色

緋紅與極少量的土黃混合，加多一點水以表現天空的樣貌。
太陽最亮的地方留白不要上色。

 ●●●●●＋●

水量 **多**

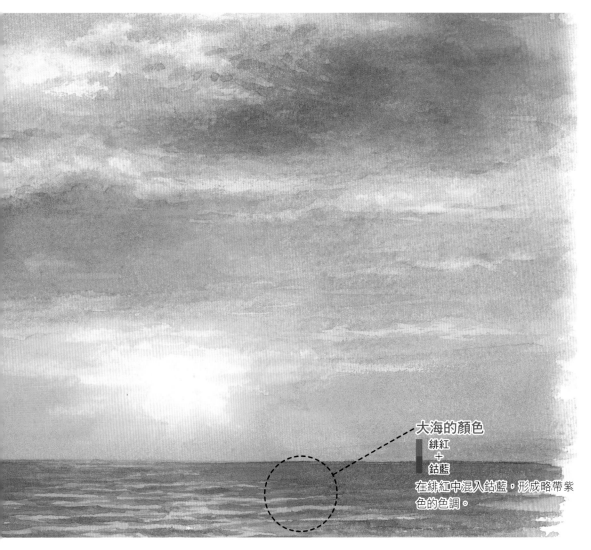

大海的顏色

緋紅
＋
鈷藍

在緋紅中混入鈷藍，形成略帶紫色的色調。

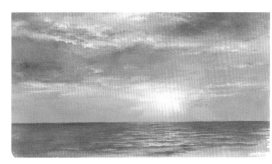

2 描繪平靜的天空

緋紅混合少量的土黃，稍微稀釋顏料並疊加上色。

水量 中

3 疊加海洋的顏色

閃著光的波浪需要留白，其他地方則塗上帶點藍紫色的色調。

水量 中

乾燥花

乾燥花枯萎的顏色也有很多種不同的色調，作畫時要降低色彩的鮮豔度，並以混色的手法上色。畫出不同深淺的同時，還要表現出葉子或花朵互相交疊的景深感。

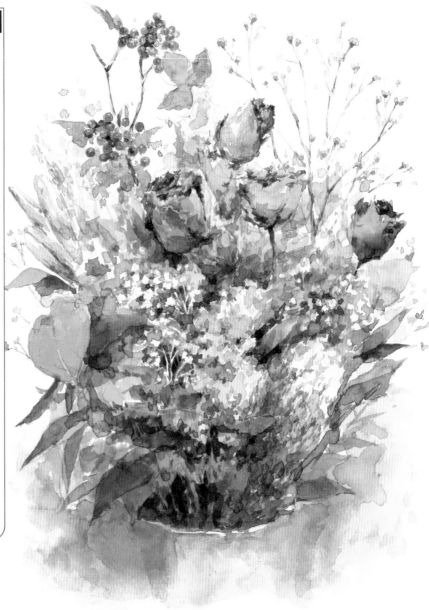

A
B
C

MEMO

枯萎的顏色

鮮豔的顏色很難呈現乾燥枯萎的感覺，因此應該混合各式各樣的顏色，以複雜的色調為基本色。一邊調整水量，一邊刻畫出立體感。

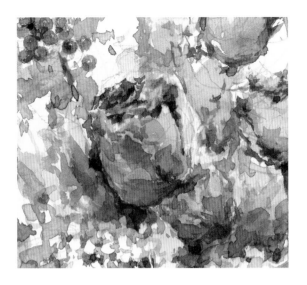

A 紅花

在緋紅中混入焦赭會降低彩度，調出低調穩重的紅褐，呈現花朵凋零的色彩。

●●●(+ ●●(
水量 中

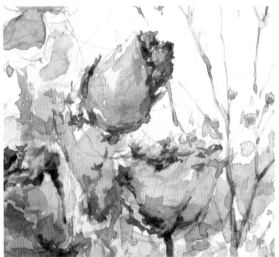

B 偏黃色的花朵

以土黃為底色，添加緋紅並畫出深淺差異。

●●●(+ ●●(
水量 中

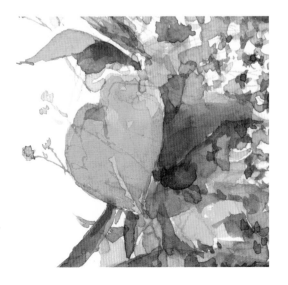

C 紅色葉子的陰影

在紅色葉片或花朵交疊處的陰影上，塗上緋紅與普魯士藍的混色。

●●●●●＋●
水量 中

楓葉

在轉紅的楓葉中，可以看到正紅色或朱紅等各式各樣的紅色。雖然紅色本身很顯眼，但描繪變紅的枝葉時，除了要留意顏色外，還要畫出明暗差異，並記得呈現枝葉的立體感。

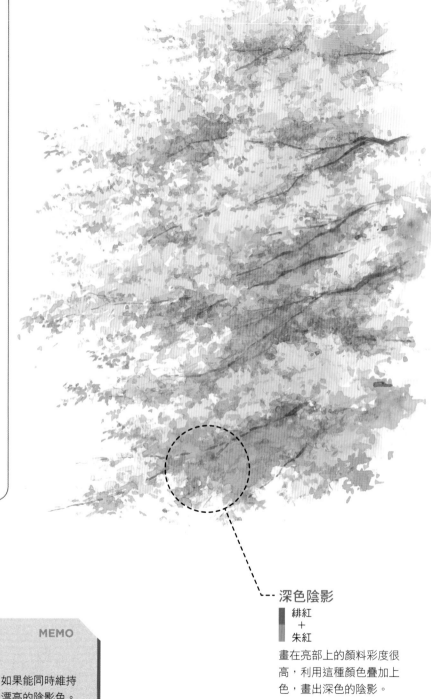

深色陰影

緋紅
＋
朱紅

畫在亮部上的顏料彩度很高，利用這種顏色疊加上色，畫出深色的陰影。

MEMO

鮮豔枝葉的陰影

描繪紅色系的楓葉陰影時，如果能同時維持住顏色的彩度，就能呈現出漂亮的陰影色。單純用水量較少的顏料疊加上色，就是描繪陰影的訣竅。

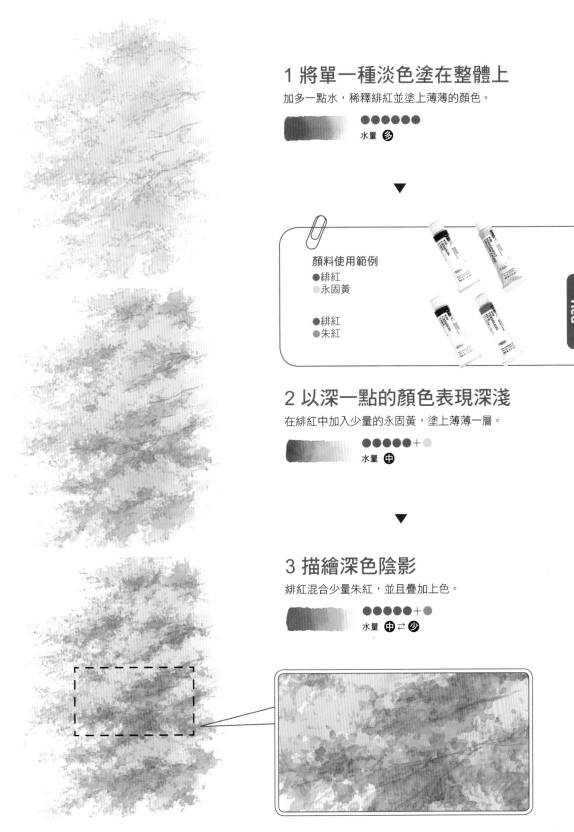

1 將單一種淡色塗在整體上

加多一點水，稀釋緋紅並塗上薄薄的顏色。

水量 多

顏料使用範例
- ●緋紅
- ○永固黃

- ●緋紅
- ●朱紅

2 以深一點的顏色表現深淺

在緋紅中加入少量的永固黃，塗上薄薄一層。

●●●●●＋○
水量 中

3 描繪深色陰影

緋紅混合少量朱紅，並且疊加上色。

●●●●●＋●
水量 中⇄少

紅白色的梅花林

梅花樹林中彷彿妝點著紅色、粉色或白色,白色的地方運用畫紙留白,粉色以稀釋過的緋紅等紅色調製。深色的紅梅花,上色時則不要加太多水。

顏料使用範例
●緋紅
●鈷藍

●緋紅
●象牙黑

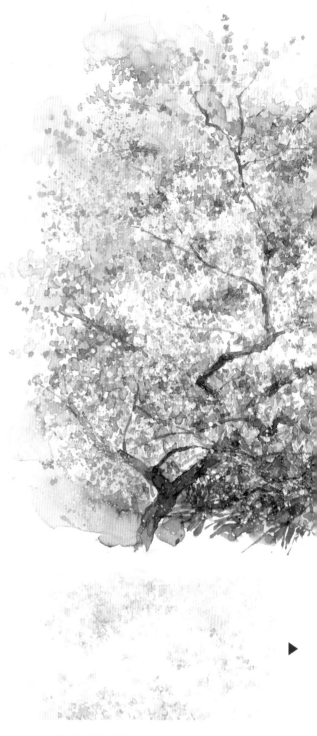

白色梅花

基本上以留白的方式描繪。但背景是紅色、粉色的花朵或陰影,或是顏色較深的樹幹或樹枝,這時也能用白色顏料來表現白梅花。

1 畫出紅梅花的陰影

在緋紅中混合極少量的鈷藍,在梅花上畫出深淺變化。

 ●●●●●+●

水量 多

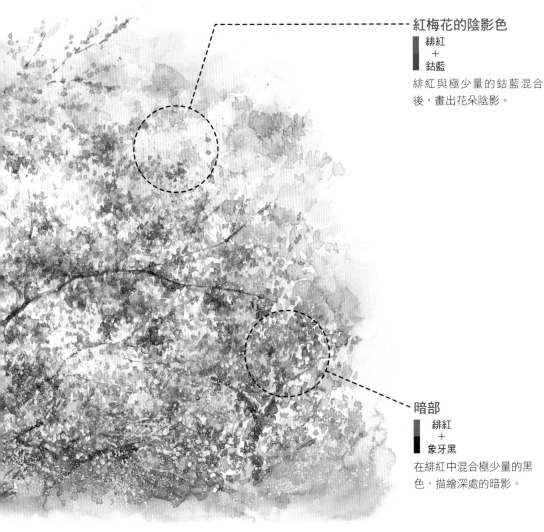

紅梅花的陰影色

緋紅
+
鈷藍

緋紅與極少量的鈷藍混合後，畫出花朵陰影。

暗部

緋紅
+
象牙黑

在緋紅中混合極少量的黑色，描繪深處的暗影。

▶

2 白梅花需留白

在周圍的紅梅花或粉色的地方上色，就能襯托出畫紙的白。

水量 中

3 畫出暗面以突顯深度

畫出枝葉花朵交錯的陰影、深色的樹幹等部分，以突顯景物的深度。

水量 少

紅色的
樹木果實

繪製南天竹之類的紅色樹木果實時，最重要的是表現出小型球體的立體感。以相同的紅色畫出色彩的深淺差異，發亮的地方則以留白的方式呈現。陰影則要注意不能畫太黑。

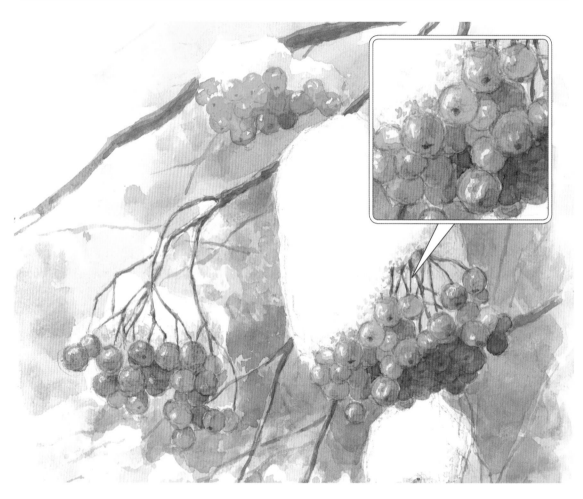

顏料使用範例
- ●緋紅
- ●永固黃

以淺朱紅描繪

如果只用緋紅畫紅色樹木的果實，會變成顏色稍暗的紅色，所以應該混合永固黃，調出偏橘的明亮顏色。

●●●●●＋●

水量 中 ⇄ 少

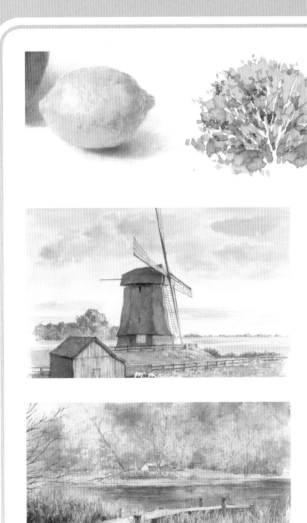

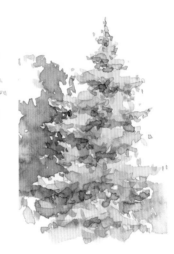

檸檬

檸檬的亮部需要以彩度較高的黃色顏料上色；暗影的地方，則以土黃等同色系的顏料，將顏色畫深一點。除此之外，混合朱紅或褐色系也能表現自然的色調。

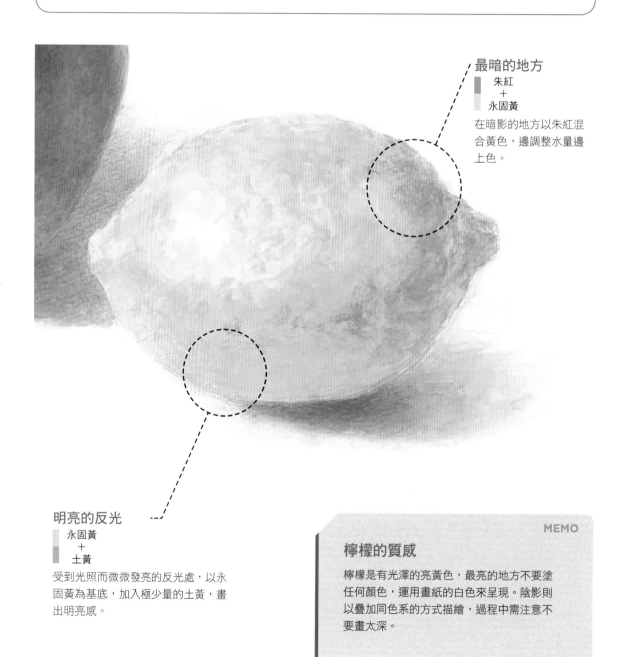

最暗的地方

朱紅
+
永固黃

在暗影的地方以朱紅混合黃色，邊調整水量邊上色。

明亮的反光

永固黃
+
土黃

受到光照而微微發亮的反光處，以永固黃為基底，加入極少量的土黃，畫出明亮感。

MEMO

檸檬的質感

檸檬是有光澤的亮黃色，最亮的地方不要塗任何顏色，運用畫紙的白色來呈現。陰影則以疊加同色系的方式描繪，過程中需注意不要畫太深。

1 先塗上薄薄的單色

單獨使用永固黃,先塗上一層薄薄的顏色。
發亮的地方則留白不上色。

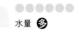
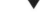
水量 **多**

▼

顏料使用範例
● 永固黃
● 土黃

2 加深顏色

減少一點水量,慢慢地在暗色的地方疊色,表現立體感。

水量 **中**

▼

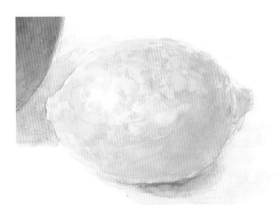

3 疊加陰影的顏色

與大量的土黃混合,疊加在暗部。

水量 **中**

▼

顏料使用範例
● 朱紅
● 永固黃

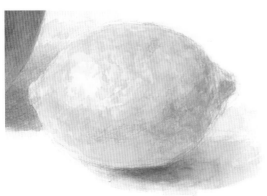

4 描繪最暗的地方

在朱紅中混入永固黃,在最暗的地方疊色。

水量 **中**

黃葉之樹

樹葉偏黃卻不只有鮮豔的黃，上色時也要搭配偏褐色的黃色，呈現不同的深淺並描繪出自然的色調。陰影色的彩度較低，以有點昏暗的顏色呈現，樹木看起來會更自然。

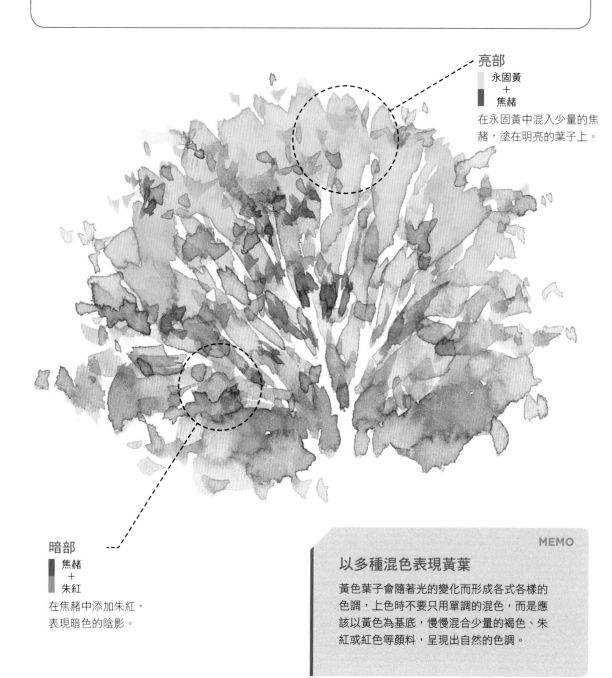

亮部

永固黃
＋
焦赭

在永固黃中混入少量的焦赭，塗在明亮的葉子上。

暗部

焦赭
＋
朱紅

在焦赭中添加朱紅，表現暗色的陰影。

MEMO

以多種混色表現黃葉

黃色葉子會隨著光的變化而形成各式各樣的色調，上色時不要只用單調的混色，而是應該以黃色為基底，慢慢混合少量的褐色、朱紅或紅色等顏料，呈現出自然的色調。

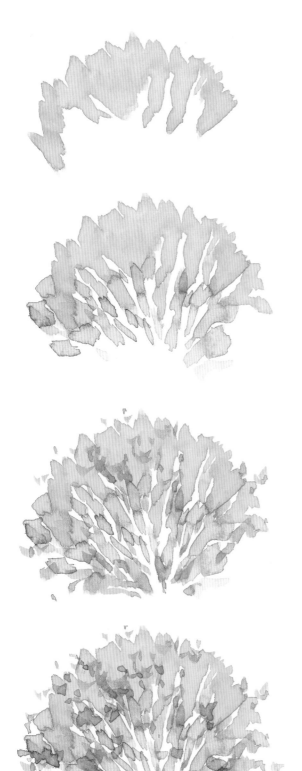

顏料使用範例
● 永固黃
● 焦赭

1 塗上很薄的顏色

永固黃混合少量的焦赭,先塗上一層淡色顏料。

●●●●●●+● 水量 多

▼

2 畫陰影的顏色

接著加入更多焦赭,在暗色的地方疊加出陰影。

●●●●●+●● 水量 中

▼

顏料使用範例
● 朱紅
● 焦赭

3 繼續疊加陰影

在朱紅中混入焦赭,疊加陰影的顏色。

●●●●(+●●●(水量 中 ⇄ 少

▼

4 用多種筆觸描繪枝葉

在焦赭中混合朱紅,用筆尖點出枝葉的形狀。

●●●●(+●●●(水量 中 ⇄ 少

風車與夕陽風景

夕陽下的天空不只會出現紅色系顏色，有時也會隨著時間變化而形成以黃色系為主的色彩。太鮮豔的黃色看起來很不自然，因此需要與褐色或朱紅等顏色混合，調整它的色調。

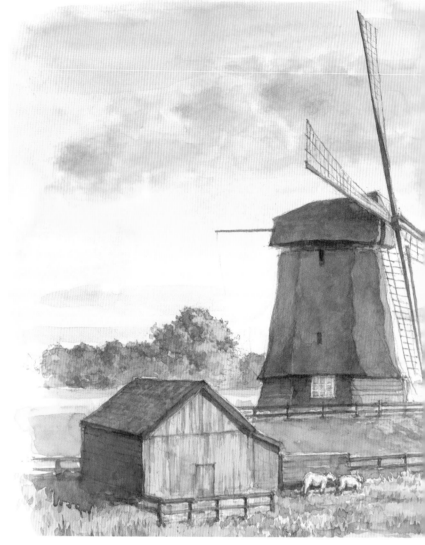

1 塗上很淡的顏色

永固黃中慢慢混入少量的朱紅，稀釋後進行大範圍的上色。

 +

水量 多

2 描繪風車或小屋

在熟赭中混入象牙黑，描繪天空以外的地方。

●●●●+●●

水量 中

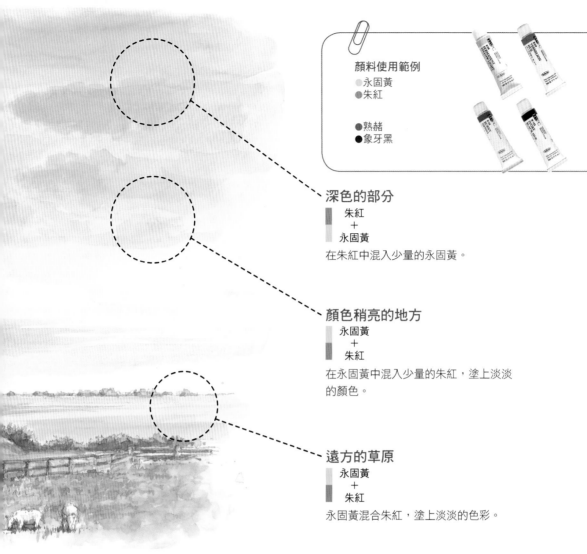

顏料使用範例
●永固黃
●朱紅

●熟赭
●象牙黑

深色的部分

朱紅
＋
永固黃

在朱紅中混入少量的永固黃。

顏色稍亮的地方

永固黃
＋
朱紅

在永固黃中混入少量的朱紅，塗上淡淡的顏色。

遠方的草原

永固黃
＋
朱紅

永固黃混合朱紅，塗上淡淡的色彩。

3 描繪雲朵的樣貌

在朱紅中加入少量的永固黃，輕輕地疊加顏料上色。

●●●●＋●●

水量 中 ⇄ 少

4 表現天空的樣貌

增加一點點朱紅，畫出色彩的深淺變化，表現天空微妙變化的色調。

●●●●●＋●

水量 中 ⇄ 少

街上的燈光

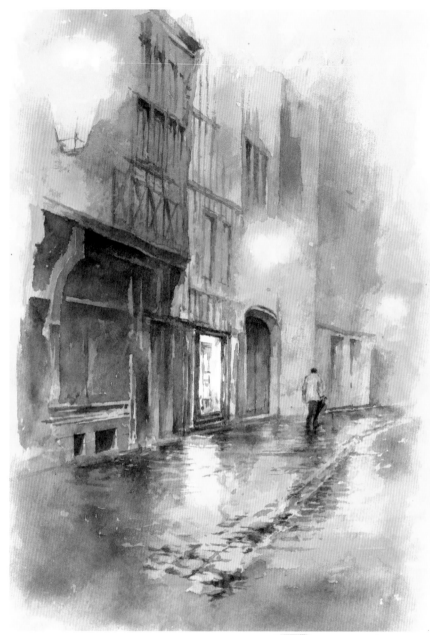

歐洲古老的街道上，黃色的燈光令人印象深刻。燈光的中心部分，運用畫紙的白色表現明亮感，周圍的光芒則用黃色系顏料畫出流暢的色階變化。大膽地將陰影畫暗一點，呈現明暗對比更強烈的美麗風景。

街上的燈光

街燈散發著明亮的光芒，中心部分不需要塗任何顏色，採取留白不上色的方式。周圍的光則從非常淡的黃色開始上色，然後色調逐漸變化成偏朱紅或土黃的深色。

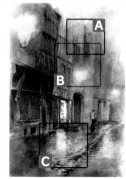

顏料使用範例
○ 永固黃
● 焦赭

A 明亮的部分

在永固黃中混合極少量的焦赭，亮部則以大量水分
稀釋顏料，塗上淡淡的顏色。

 ○○○○○＋●

水量 多

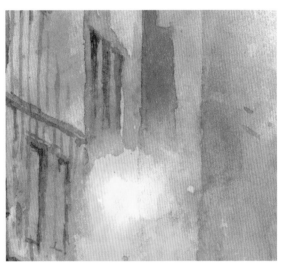

顏料使用範例
○ 永固黃
● 緋紅

B 牆壁的地方

為呈現燈光的明亮感，在陰暗的地方塗上永固黃與
少量緋紅的混色，顏色畫深一點。

 ○○○○○＋●●

水量 中 ⇄ 少

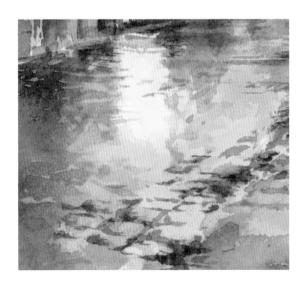

顏料使用範例
○ 永固黃
● 焦赭

C 雨過天晴後的潮溼路面

映照在地面的燈光，輕輕地塗上彩度稍低的顏色。

 ○○○○○＋●●

水量 中 ⇄ 少

黃葉湖畔

黃色樹葉點亮了晚秋的湖畔，被各式各樣的黃色系色調包圍著。從鮮豔的黃色到深黃色，作畫時運用混色手法畫出很多種色調。描繪綠草、剪影般的樹枝等景物時，不要畫得太單調。

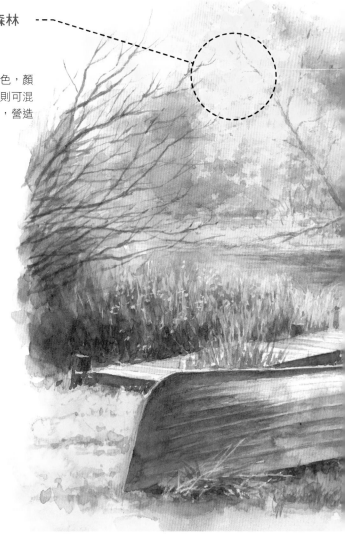

亮麗的黃色森林

永固黃
＋
鈷藍

單獨用永固黃上色，顏色稍暗的地方，則可混入極少量的鈷藍，營造變化感。

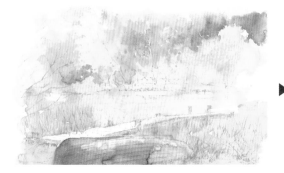

1 描繪紅葉森林

可單獨使用永固黃，也可以混入極少量的鈷藍，稀釋之後再上色。

水量 多

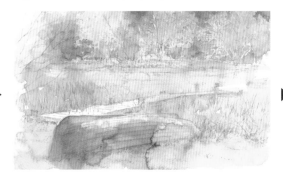

2 小船一旁的草叢

在永固黃中加入鈷藍，以偏綠的顏料描繪。

水量 中

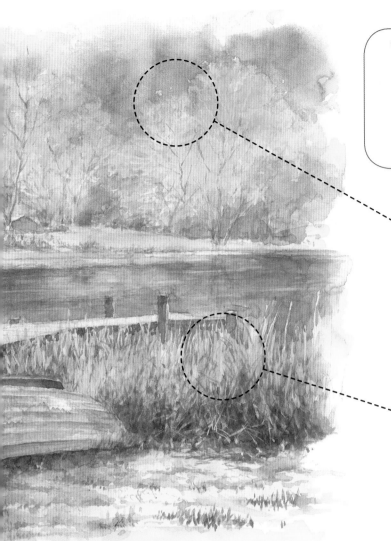

對岸的樹林

朱紅
＋
永固黃

色調會因樹木品種或光線而改變,以朱紅的混色表現這些色調。

草叢

永固黃
＋
朱紅

草叢的亮部以永固黃混合極少量的朱紅描繪。

Yellow

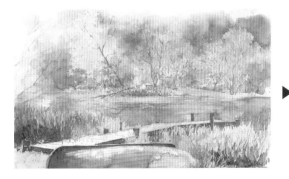

3 畫出對岸樹木

在朱紅中混入永固黃,一邊混色一邊調整深淺。

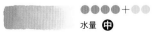

水量 **中**

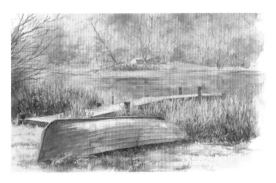

4 描繪草叢

以朱紅進行適當的混色,一邊調整水量,一邊畫出有深有淺的節奏。

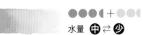

水量 **中** ⇄ **少**

樹葉轉黃的日本落葉松

留意暗色的陰影

運用明暗對比，表現枝葉的立體感。

顏料使用範例
- 永固黃
- 焦赭
- 普魯士藍
- 翠綠

◉針葉樹

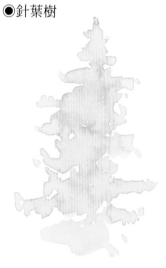

將稀釋後的顏料塗在明亮的地方。

水量 多

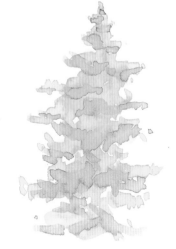

描繪暗色陰影時，一邊減少水量，一邊慢慢地疊色。

水量 中

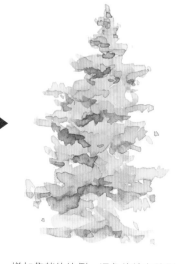

增加焦赭的比例，混色後塗在陰影處。

水量 中

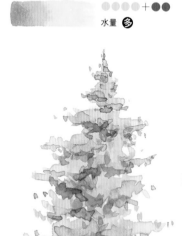

以經過混色的顏料，一邊畫出深淺差異，一邊疊加筆觸。

水量 中⇄少

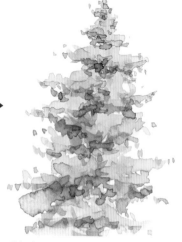

看起來最暗的地方，以水分較少的顏料作畫。

水量 少

在背景處塗上藍綠混色，烘托樹木的明亮感。

水量 中⇄少

褐
Brown

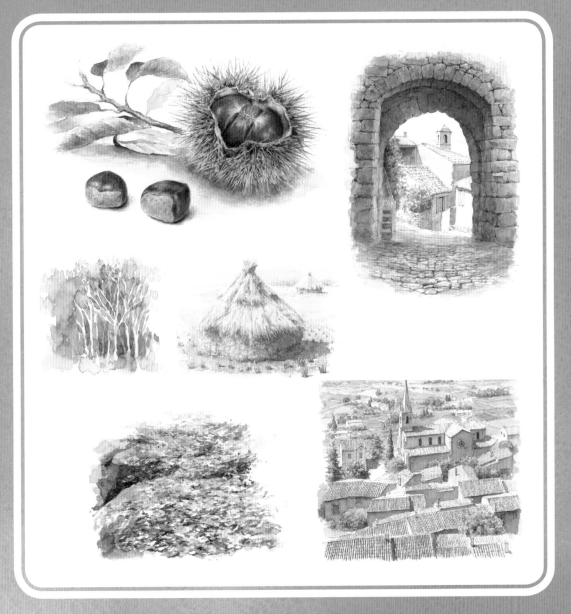

乾草堆

色調明亮的乾草堆，以稀釋的褐色系顏料描繪，暗色的陰影則用深色調的混色表現。分別展現不同深淺的色彩，畫出明暗差異，就能呈現出乾草堆的立體感。

亮部

■ 土黃
+
■ 熟赭

乾枯的稻草，顏色看起來明亮且偏白色。

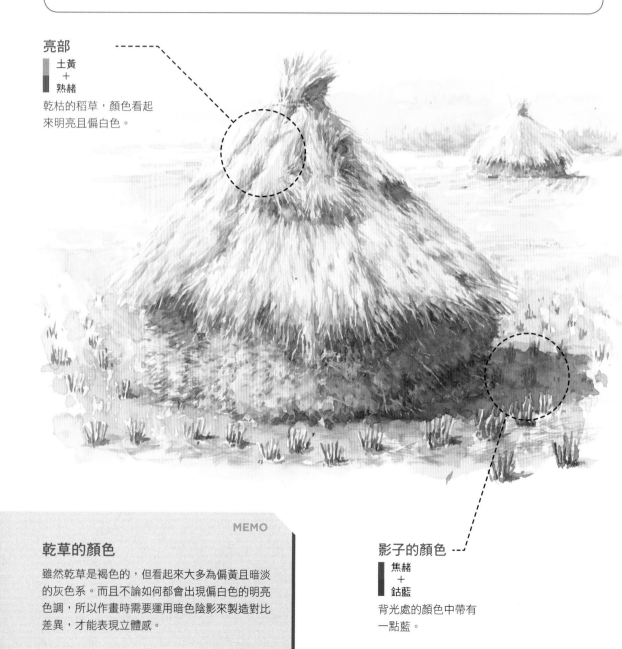

MEMO

乾草的顏色

雖然乾草是褐色的，但看起來大多為偏黃且暗淡的灰色系。而且不論如何都會出現偏白色的明亮色調，所以作畫時需要運用暗色陰影來製造對比差異，才能表現立體感。

影子的顏色

■ 焦赭
+
■ 鈷藍

背光處的顏色中帶有一點藍。

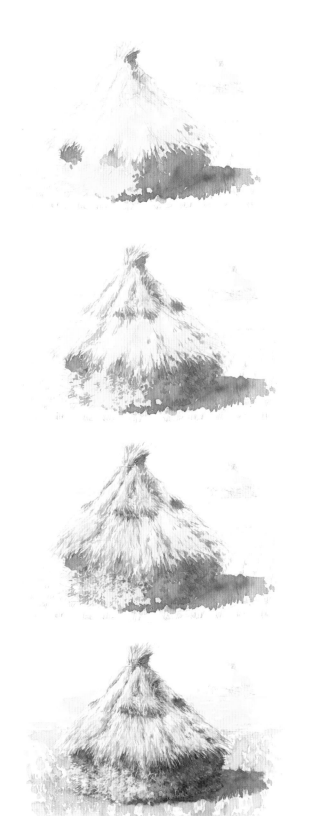

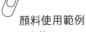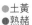
1 塗上很淡的顏色

在土黃中加入熟赭，用水調出稀釋的淡色顏料，在稻草受光面的亮部塗上一片水彩。

 ●●●●＋●●

水量 **多**

▼

Brown

2 繪製陰影

在焦赭中混合少量鈷藍，一邊混色一邊描繪暗影。

 ●●●●＋●●

水量 **中**

▼

3 疊加上色

慢慢地疊加暗色，加強亮暗對比感。

 ●●●●＋●●

水量 **中** ⇄ **少**

▼

4 畫出背光側的暗影

在 3 的陰影色中混入鈷藍，繪製顏色最暗的地方。

 ●●●◖＋●●◖

水量 **少**

落葉

以褐色作為落葉顏色的主基調，並強調葉片的亮面和下層陰影之間的對比性。畫面整體色調則分成明亮的表面、陰暗的內側、最暗的陰影三個層次的色彩階調來表現。

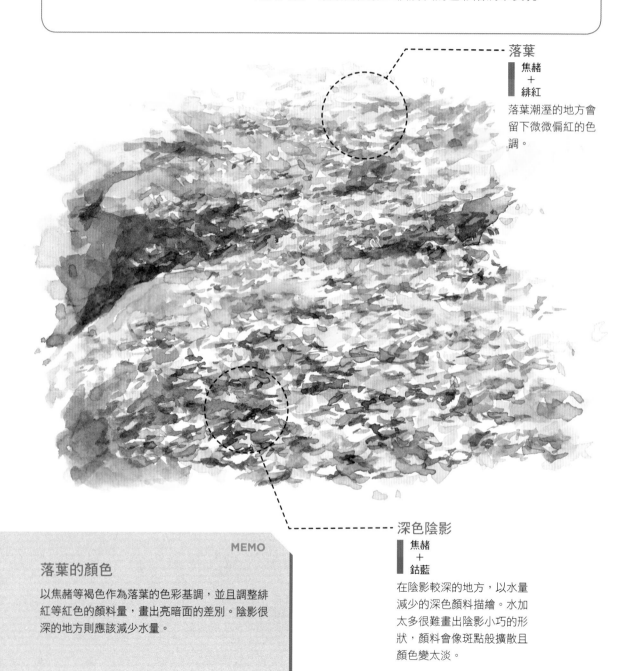

落葉

■ 焦赭
　＋
　緋紅

落葉潮溼的地方會留下微微偏紅的色調。

深色陰影

■ 焦赭
　＋
　鈷藍

在陰影較深的地方，以水量減少的深色顏料描繪。水加太多很難畫出陰影小巧的形狀，顏料會像斑點般擴散且顏色變太淡。

MEMO

落葉的顏色

以焦赭等褐色作為落葉的色彩基調，並且調整緋紅等紅色的顏料量，畫出亮暗面的差別。陰影很深的地方則應該減少水量。

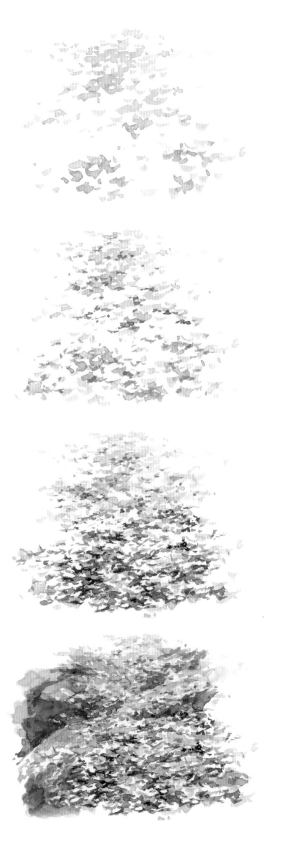

顏料使用範例
●焦赭
●緋紅

1 塗上薄薄的顏料

緋紅與焦赭混合，以稀釋的顏料開始上色。

 ●●●●+●●●
水量 多

▼

2 添加陰影

減少水量並調出深一點的顏色，在葉子內側畫上陰影。

 ●●●●+●●●
水量 中

▼

3 繼續疊加陰影

在混色中增加一點焦赭，疊加陰影並強調陰影與亮面的對比感。

 ●●●●+●●●
水量 少

▼

顏料使用範例
●焦赭
●鈷藍

4 落葉堆積的地面

在落葉以外的地面上色，便能烘托出明亮的落葉。

 ●●●●+●●●
水量 少

Brown

119

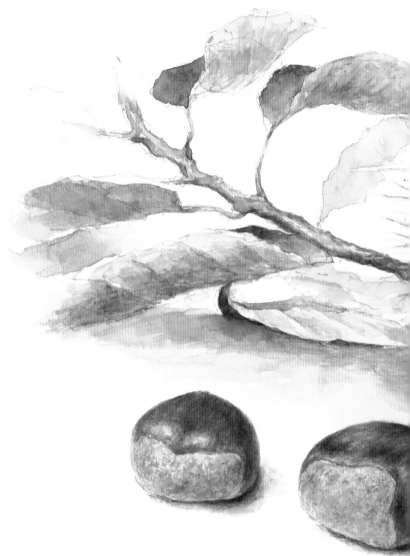

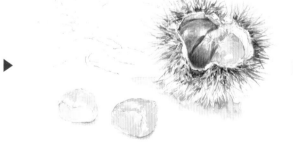

帶刺的栗子

帶刺的栗子也是可用茶色系顏料描繪的代表性題材。乾枯的刺殼上帶有偏白的明亮色調，栗子的果實則要以鮮豔的褐色表現不同的深淺變化。看起來偏白色的尖刺，需要一邊描繪周圍的陰影、深色的尖刺，一邊以留白的方式表現細小的線條。

1 畫出栗子果實的亮部

在熟赭中混入少量的象牙黑，從亮部開始上色。

●●●●●+●

水量 多

2 畫出栗子果實的暗部

加入象牙黑並混色後，畫出陰暗的部分。

●●●●+●●

水量 中

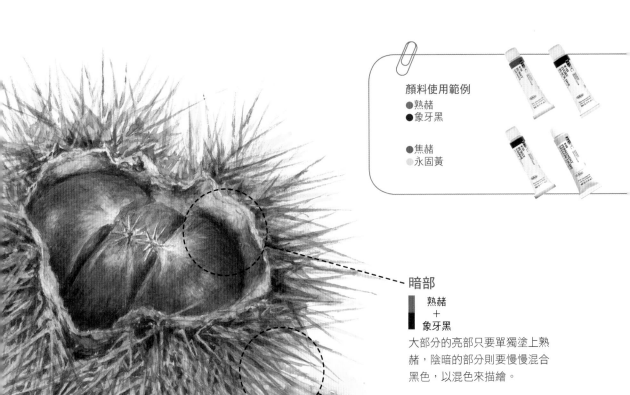

Brown

暗部

熟赭
+
象牙黑

大部分的亮部只要單獨塗上熟赭，陰暗的部分則要慢慢混合黑色，以混色來描繪。

尖刺的顏色

焦赭
+
永固黃

看起來偏白色的尖刺上，焦赭和永固黃混合後，塗上薄薄的顏色。

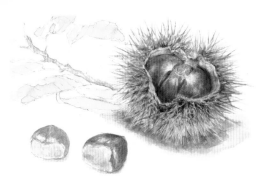

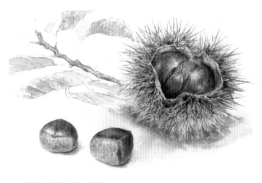

3 畫出尖刺之間的陰影

相互交疊的尖刺之間有陰影，畫出陰影就能使尖刺浮現。

●●●●+●●
水量 少

4 描繪暗部

在熟赭中混合象牙黑，並且塗在最暗的地方。

●●●●●+●
水量 少

121

褐色瓦房屋頂

從歐洲古老村莊的上方眺望，可以看見成排的偏紅色瓦房屋頂。屋頂位在會受到光照的地方，因此要注意顏色不能塗太深，避免畫成昏暗的感覺。

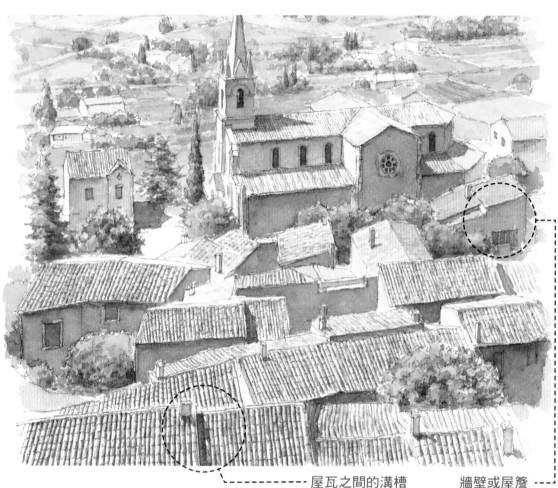

屋瓦之間的溝槽

■ 朱紅
　＋
■ 焦赭

因為屋瓦比較偏紅色，要以朱紅與焦赭的混色描繪。

牆壁或屋簷

■ 緋紅
　＋
■ 焦赭

牆壁上有反光，因此顏色會變亮一點。

MEMO

屋瓦的立體感

為突顯圓弧屋瓦的立體感，圓弧形的最高點不需要塗任何顏色，每一排屋瓦之間都有溝槽，需要畫出溝槽中的陰影。如果在明亮的地方上色會很難呈現對比感，容易變成呆板的屋瓦。

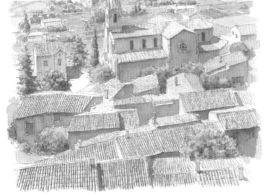

顏料使用範例
● 緋紅
● 焦赭

● 朱紅
● 焦赭

Brown

1 在整體塗上薄薄一層

在緋紅或朱紅中混入焦赭，塗上非常薄的顏色。

●●●●+●●
水量 多

●●●◖+●●◖
水量 多

▼

2 描繪牆壁或屋簷

為強調屋頂的明亮度，牆壁或屋簷要畫深一點。

●●●◖+●●◖
水量 多⇄中

▼

3 畫出屋瓦的溝槽

在成排的屋瓦之間，塗上陰影色以營造立體感。

●●●●◖+●●◖
水量 少

▼

4 強調陰影的顏色

強調各處陰影，加強陰影與亮部之間的對比差異。

●●●◖+●●◖
水量 中⇄少

123

石造拱門

石造的大門顏色較昏暗，作畫時不要畫太鮮豔，用低彩度的偏灰褐色系來描繪。畫出暗部與亮部之間的對比感，強調石頭的立體感。

接縫處的顏色

石頭之間的縫隙，接縫處是最暗的地方。但如果單獨用黑色描繪，會變成看起來太搶眼的線條，應該混合其他顏色，而且最暗的地方不能用太深的色調作畫。

石頭的顏色

■ 熟赭
＋
■ 象牙黑

單獨用熟赭會太鮮豔，加入黑色以降低彩度，塗上薄薄的顏色。

明亮的部分

■ 朱紅
＋
■ 象牙黑

風乾的石頭上呈現微微偏紅的淡色調。

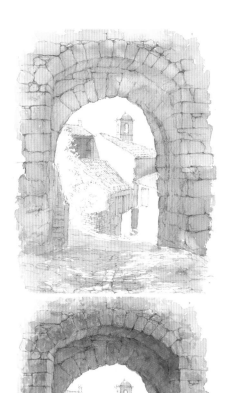

1 在亮部塗上薄薄的顏色

在朱紅中加入少量黑色，以大量的水稀釋顏料，在整體塗上一層淡淡的顏色。

 ●●●◖ ＋●●◖

水量 多

▼

2 描繪內側陰影

混合多一點黑色，畫出拱門內側的暗影。

 ●●●◖ ＋●●◖

水量 中

▼

Brown

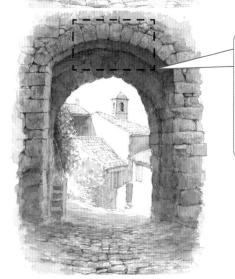

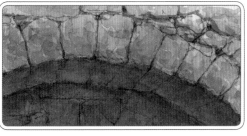

3 描繪接縫處

在熟赭裡加入黑色，以深色繪製石頭間的縫隙或接縫處的樣子。

 ●●●●＋●●

水量 少

晚秋的樹林

佈滿乾枯褐色的樹林中，受到陽光照射的樹幹或樹枝看起來相當明亮。作畫時，畫出葉片上不同深淺的褐色，同時以留白的方式表現亮色的樹幹或樹枝。愈靠近深處，愈要以較深的顏色疊加，才能營造出色彩的深淺差異。

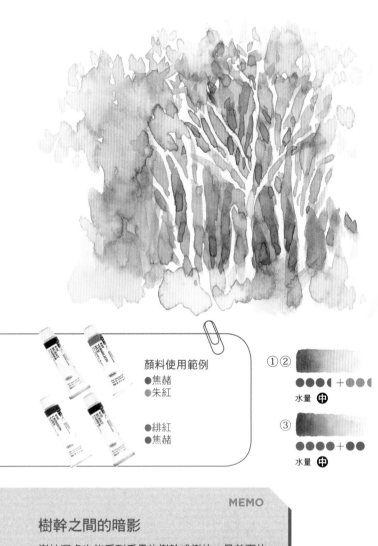

①一邊塗上褐色，一邊留下條狀的空白。

②在留白的細線上，用褐色進一步加工，勾勒出更細的留白線條。

顏料使用範例
● 焦赭
● 朱紅

● 緋紅
● 焦赭

①②

●●●● ● + ●●●
水量 中

③

●●●●● + ●●
水量 中

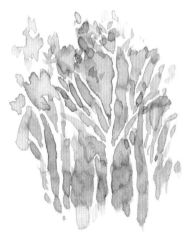

③重複相同步驟，畫出更多樹幹或樹枝。

MEMO

樹幹之間的暗影

樹林深處也能看到重疊的樹幹或樹枝。最前面的樹幹或樹枝很明亮，但愈往深處顏色愈暗。上色時要注意亮度不能一致，需畫出不同的色彩深淺變化。

灰
Gray

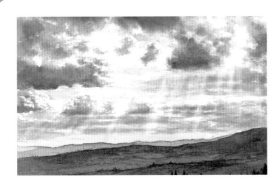

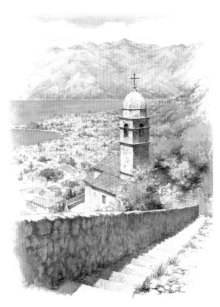

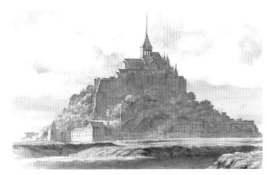

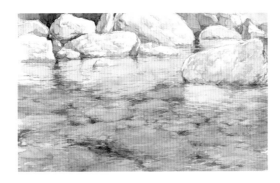

灰色的雲

天空佈滿雲朵，因此藍色之類的色調較少，被擋住的陽光顯現出一片陰影。而陰影透過不同的雲層厚度、穿過雲層的光線量，形成各式各樣的灰色系色調。白色的陽光則不要塗任何顏色，運用留白手法呈現。

顏料使用範例
●鈷藍
●焦赭

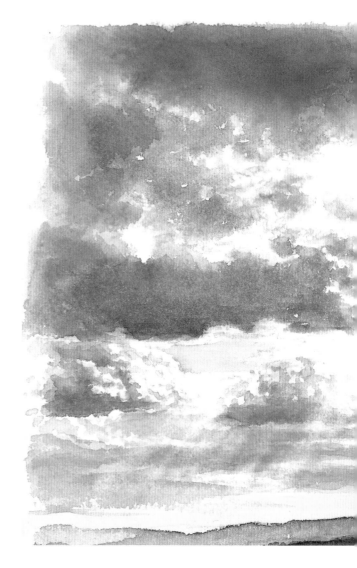

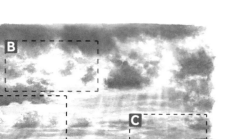

A 雲朵的暗部

一邊調整顏料的水分，一邊慢慢地疊加出暗色的雲朵陰影。

●●●●+●●●
水量 多⇄中

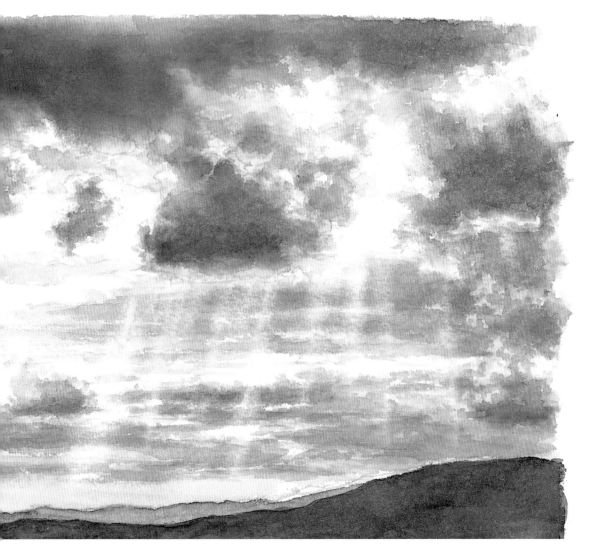

B 穿透雲間的陽光

在穿透雲層的光線上，運用畫紙留白，不要塗任
何顏色。

C 山影

在最暗的地方疊加上色，並強調山影與亮光之間
的對比性。

水量 少

聖米歇爾山

顯現於逆光中的聖米歇爾山，大部分的地方都被灰色系的陰影籠罩著。作畫時，需要強調陰影與少部分受光側之間的對比，藉此營造戲劇性的氛圍。

背光的牆壁
■ 象牙黑
＋
普魯士藍
背光側的牆壁是偏藍色的深灰色。

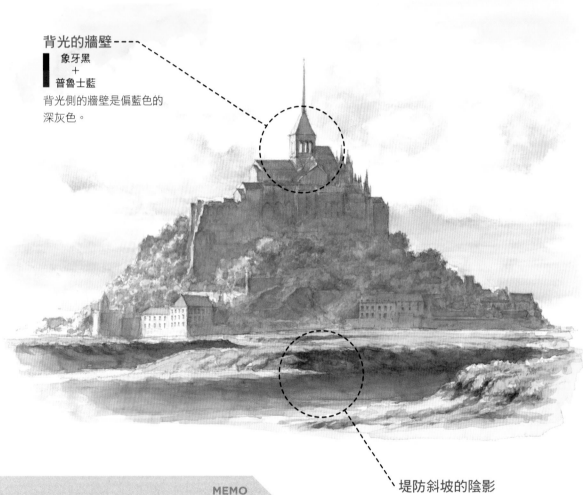

堤防斜坡的陰影
■ 象牙黑
＋
普魯士藍
背光的斜坡上可以看見草的色調，以黑色與普魯士藍的混色描繪。

MEMO

牆面的陰影色

遍佈於牆面上的陰影，並非只存在單一種顏色，而具有許多微妙的色調差異。因此上色時也不能只用單調的一種顏色來描繪，應該以暈染混合的方式，畫出具有微妙變化的灰色系色彩。

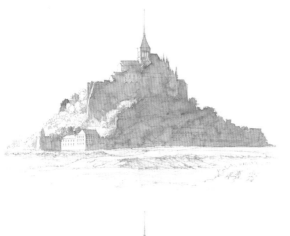

顏料使用範例
●象牙黑
●普魯士藍

1 在整體陰影處塗上薄薄的顏色

在象牙黑中混合普魯士藍，在整體的陰影處塗上薄薄一層。為表現出陰影中的各種色調，暈染緋紅或土黃等顏色。

●●●●＋●●
水量 多

▼

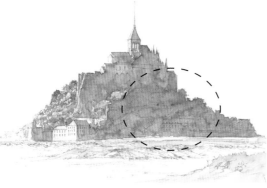

2 畫出陰影中的樹木

混合象牙黑與普魯士藍，調整水量避免陰影過於單調，畫出不同的色彩深淺。

●●●●＋●●
水量 中

▼

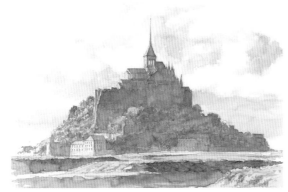

3 加深陰影

適度地疊色，畫出陰影的深淺差異。

●●●●＋●●
水量 中 ⇄ 少

▼

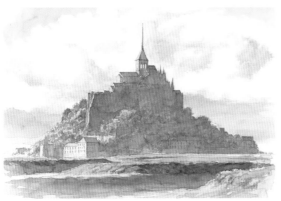

4 最黑的地方畫深一點

堤防斜坡的陰影看起來最暗，大膽地塗上更深的顏色。

●●●●＋●●●
水量 少

Gray

古老的鐘樓

在強烈的日照之下，古老的教堂鐘樓或石階旁的牆壁，看起來有點逆光的感覺；作畫時，需明確地畫出受光與背光面的對比感。陰影的顏色則以紅色系或黃色系等不同色調暈染混合，表現出具有深淺變化色彩，就能畫出自然美麗的陰影。

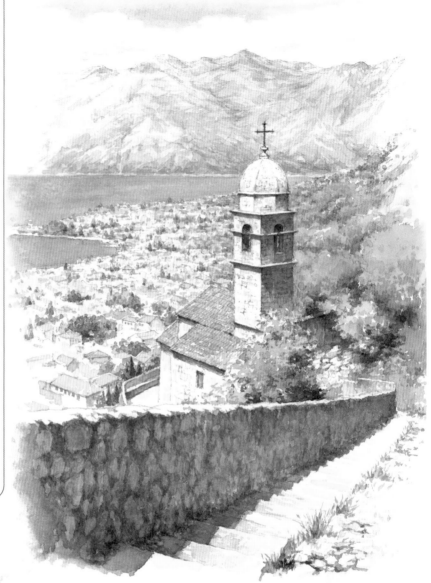

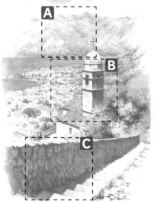

MEMO

反光的顏色

陽光強烈的時候，石牆周圍會出現反光，所以陰影並不是全黑的。將紅色系或黃色系等不同色調的顏料融入陰影的顏色中，就能描繪出自然好看的陰影色調。

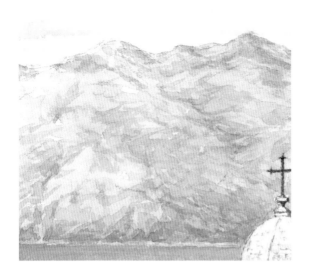

顏料使用範例
●鈷藍
●象牙黑

A 遠方的山

在鈷藍中混入少量的黑色，塗上薄薄的顏色。

 ●●●●＋●●
水量 中

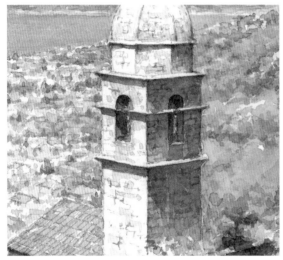

顏料使用範例
●象牙黑
●鈷藍

●象牙黑
●普魯士藍

B 鐘樓的陰影

在象牙黑中混合鈷藍或普魯士藍，並塗上陰影。

 ●●●●＋●●●
水量 中

 ●●●●＋●●●
水量 中

顏料使用範例
●象牙黑
●普魯士藍

C 石牆的陰影

基調色為象牙黑＋普魯士藍、鈷藍；反光中稍微比較亮的地方，則用極少量的土黃或緋紅暈染。

●●●●＋●●●
水量 中 ⇄ 少

Gray

133

水面與岩石

溪流中岩石露出水面的部分是乾的，看起來是偏白色的灰色系色調。水面上的倒影也映照著岩石的樣子，因此看起來一樣是灰色系。深色的暗影或水底的石頭陰影，則要以偏綠的深灰色系描繪。

顏料使用範例
- ●象牙黑
- ●永固綠

- ●象牙黑
- ●普魯士藍

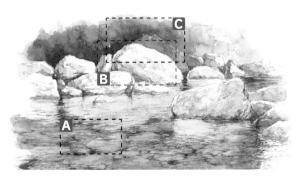

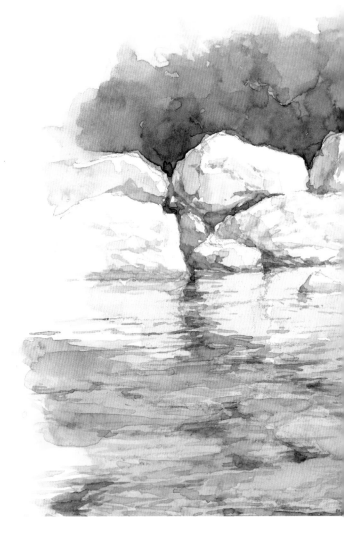

A 水底的岩石

沉入水底的石頭陰影，需以偏綠的深色描繪。

水量 多⇄中

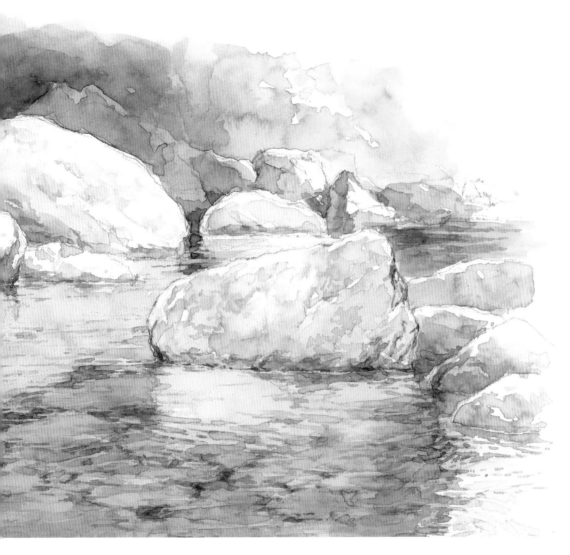

B 岩石的顏色

在明亮且偏白色的岩石陰影,以及其表面的凹凸起伏上塗上很淡的灰色。白色的地方則保留不上色。

水量 多⇄中

C 深色的陰影

在象牙黑中混合普魯士藍,調出顏色稍深的水彩。

水量 中⇄少

櫻花

花朵盛開的染井吉野櫻呈現淡淡的粉色，不過花朵也會因樹木品種、光線變化的不同而看起來像灰色。有時用太多紅色看起來反而不自然，因此要以非常淡的灰色系作為基調色。

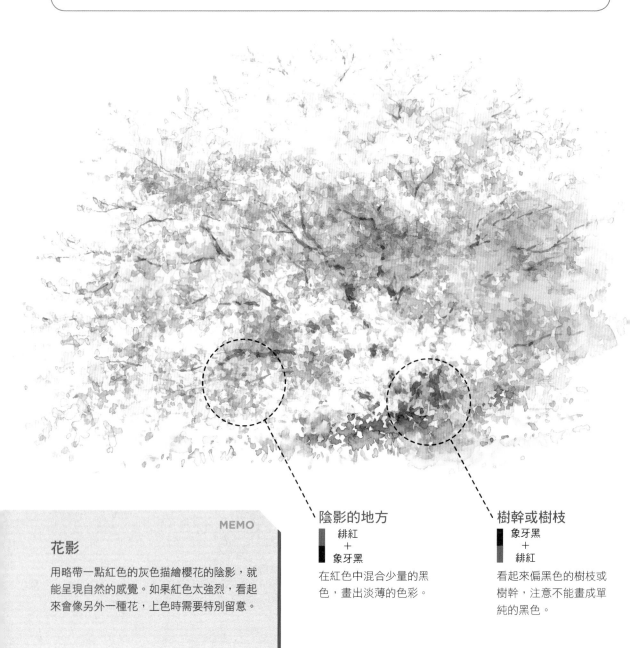

花影

用略帶一點紅色的灰色描繪櫻花的陰影，就能呈現自然的感覺。如果紅色太強烈，看起來會像另外一種花，上色時需要特別留意。

陰影的地方

■ 緋紅
＋
■ 象牙黑

在紅色中混合少量的黑色，畫出淡薄的色彩。

樹幹或樹枝

■ 象牙黑
＋
■ 緋紅

看起來偏黑色的樹枝或樹幹，注意不能畫成單純的黑色。

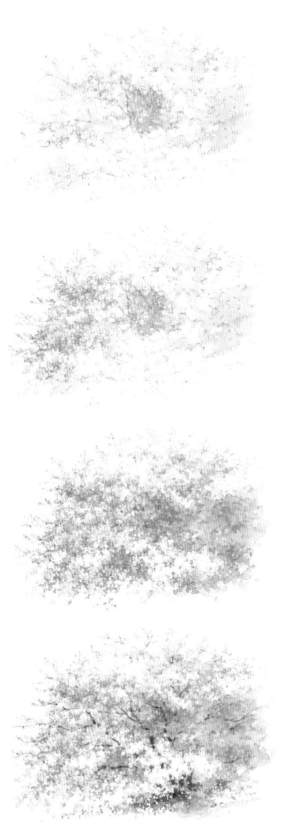

顏料使用範例
●緋紅
●象牙黑

1 在花的整體塗上薄薄的色彩

櫻花顏色偏白且明亮，一開始盡量塗上一片薄薄的顏色。

水量 多

▼

2 慢慢地畫出花粒

以稍多的水量稀釋顏料，慢慢地重複疊加淡色，描繪出花粒的樣子。

水量 多 ⇄ 中

▼

3 描繪陰影色

調整水量並慢慢地加深顏色，小心翼翼地疊加陰影。

水量 中 ⇄ 少

▼

4 勾勒樹幹或樹枝

相對於櫻花，樹幹或樹枝看起來偏黑色，但上色時注意不能畫太深。

水量 少

Gray

綠色系

鈷藍 + 永固黃	P45

| 永固綠 + 鈷藍 | P42 P65 P76 |

| 永固綠 + 熟赭 | P42 P72 |

| 永固綠 + 象牙黑 | P43 |

| 翠綠 + 土黃 | P38 P67 |

| 土黃 + 翠綠 | P31 P70 |

| 永固黃 + 象牙黑 | P36 |

| 翠綠 + 焦赭 | P40 P68 |

| 翠綠 + 象牙黑 | P40 P70 P72 |

| 鈷藍 + 土黃 | P44 P74 |

| 焦赭 + 翠綠 | P52 |

| 象牙黑 + 永固黃 | P57 |

| 土黃 + 鈷藍 | P32 P74 |

| 土黃 + 象牙黑 | P33 |

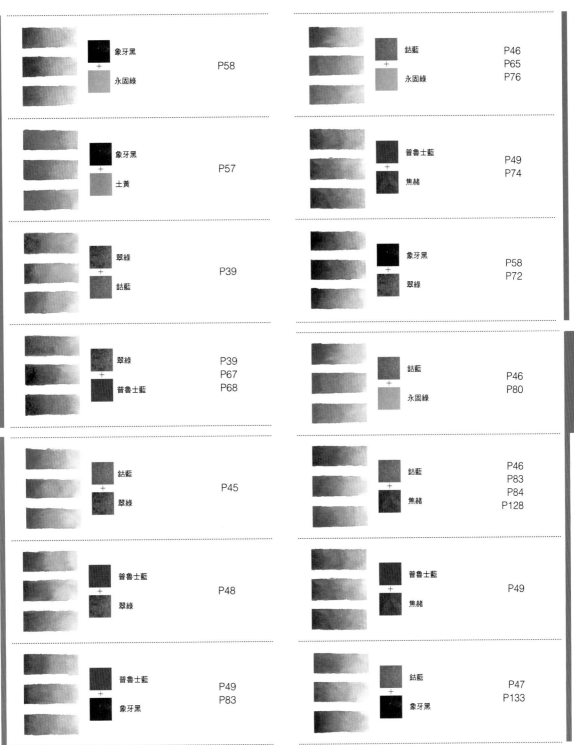

象牙黑 + 永固綠 P58

象牙黑 + 土黃 P57

翠綠 + 鈷藍 P39

翠綠 + 普魯士藍 P39 P67 P68

鈷藍 + 翠綠 P45

普魯士藍 + 翠綠 P48

普魯士藍 + 象牙黑 P49 P83

鈷藍 + 永固綠 P46 P65 P76

普魯士藍 + 焦赭 P49 P74

象牙黑 + 翠綠 P58 P72

鈷藍 + 永固綠 P46 P80

鈷藍 + 焦赭 P46 P83 P84 P128

普魯士藍 + 焦赭 P49

鈷藍 + 象牙黑 P47 P133

藍色系

紅色系

鈷藍 + 緋紅	P44 P79 P84 P88	象牙黑 + 鈷藍	P59

鈷藍 + 緋紅	P44 P79 P84 P88
象牙黑 + 鈷藍	P59
普魯士藍 + 緋紅	P48 P79 P83 P86
象牙黑 + 普魯士藍	P59
緋紅 + 朱紅	P22 P93 P99
緋紅 + 永固黃	P23 P99 P102
緋紅 + 土黃	P22 P91 P94
朱紅 + 焦赭	P27 P107 P123
朱紅 + 緋紅	P26
朱紅 + 土黃	P26
朱紅 + 象牙黑	P28
朱紅 + 永固黃	P27 P105
土黃 + 緋紅	P30 P97
緋紅 + 焦赭	P25 P97

緋紅		P23
+		P91
翠綠		

緋紅		P24
+		P97
普魯士藍		

緋紅		P24
+		P79
鈷藍		P94
		P100

翠綠		
+		P38
緋紅		

黃色系

永固黃		P35
+		P105
土黃		

永固黃		P34
+		P105
朱紅		P109

土黃		
+		P31
永固黃		

永固黃		P34
+		P111
緋紅		

永固黃		P35
		P112
鈷藍		

朱紅		P27
+		P105
永固黃		P109
		P113

永固黃		P36
+		P107
焦赭		P111
		P114

焦赭		P51
+		P114
永固黃		P121

褐色系

焦赭		P51
+		
土黃		

土黃		P32
+		
焦赭		

褐色系

焦赭 + 朱紅		P50 P107 P126
熟赭 + 象牙黑		P55 P109 P121 P125
焦赭 + 永固黃		P51 P114 P121
熟赭 + 土黃		P54
土黃 + 熟赭		P33 P117
土黃 + 朱紅		P30
永固黃 + 焦赭		P36 P114

象牙黑 + 熟赭		P60
象牙黑 + 朱紅		P56 P125
焦赭 + 鈷藍		P52 P117 P119
焦赭 + 緋紅		P50 P119 P123
朱紅 + 焦赭		P27 P107 P123
朱紅 + 象牙黑		P28 P125
永固黃 + 緋紅		P34

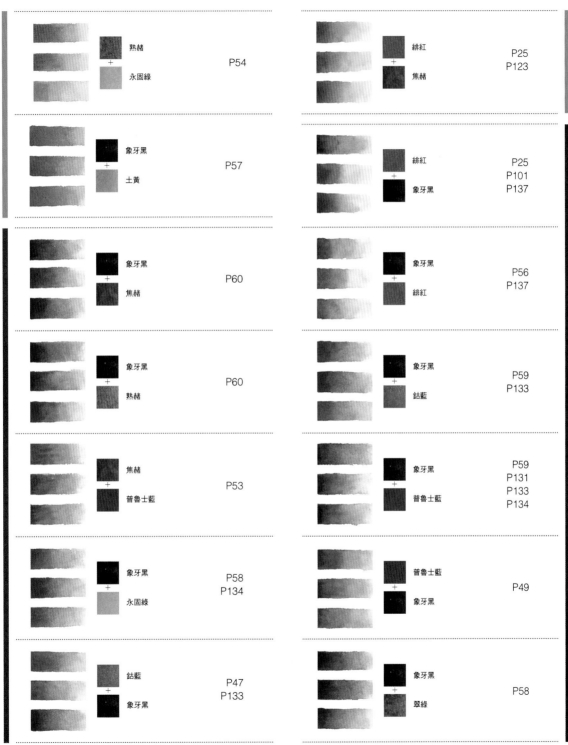


熟赭 + 永固綠　　P54	緋紅 + 焦赭　　P25 P123
象牙黑 + 土黃　　P57	緋紅 + 象牙黑　　P25 P101 P137
象牙黑 + 焦赭　　P60	象牙黑 + 緋紅　　P56 P137
象牙黑 + 熟赭　　P60	象牙黑 + 鈷藍　　P59 P133
焦赭 + 普魯士藍　　P53	象牙黑 + 普魯士藍　　P59 P131 P133 P134
象牙黑 + 永固綠　　P58 P134	普魯士藍 + 象牙黑　　P49
鈷藍 + 象牙黑　　P47 P133	象牙黑 + 翠綠　　P58

Profile

作者▶ 野村 重存（のむら しげあり）

1959 年出生於東京。畢業於多摩美術大學研究所。
擔任兼任講師、文化講座講師等職務。
曾在 NHK 教育電視節目「趣味悠々」中，擔任 2006 年播放的「日帰りで楽しむ風景スケッチ」、2007 年「色鉛筆で楽しむ風景スケッチ」、2009 年「にっぽん絶景スケッチ紀行」3 個系列的講師，並且編寫教材。
著有『今日から描けるはじめての水彩画』、『野村重存のそのまま描けるエンピツ画練習帳』（日本文芸社）、『日帰りで楽しむ風景スケッチ（慕客雜誌版）』、『野村重存の１本描きスケッチ』（NHK 出版）、『野村重存 水彩スケッチの教科書』、『DVD でよくわかる三原色で描く水彩画』、『野村重存「なぞり描き」スケッチ練習帳』（実業之日本社）、『シャープペンではじめる！大人のスケッチ入門』（土屋書店）、『風景を描くコツと裏ワザ』（青春出版社）、『※水彩風景寫生 主題範例全書』、『※鉛筆素描寫生 主題範例全書』（※繁中版由北星圖書公司出版）等多本著作。此外，也參與日本民營電視節目的演出，撰寫或監修雜誌、專欄等文章。每年主要以舉辦個展的形式發表作品。

❖ staff credit

編輯協助BABOON 株式會社（矢作美和）
內文設計橫井孝藏
攝影長崎昌夫

從 12 色開始

水彩畫基本混色技法

作　　者　野村重存
翻　　譯　林芷柔
發　　行　陳偉祥
出　　版　北星圖書事業股份有限公司
地　　址　234 新北市永和區中正路 458 號 B1
電　　話　886-2-29229000
傳　　真　886-2-29229041
網　　址　www.nsbooks.com.tw
E-MAIL　nsbook@nsbooks.com.tw
劃撥帳戶　北星文化事業有限公司
劃撥帳號　50042987
出 版 日　2022 年 7 月
I S B N　978-986-06765-9-4
定　　價　420 元

國家圖書館出版品預行編目（CIP）資料

從 12 色開始 水彩畫基本混色技法／野村重存著；林芷柔翻譯. -- 新北市：北星圖書事業股份有限公司，2022.7
144 面；18.3×23.4公分
ISBN 978-986-06765-9-4（平裝）

1.水彩畫 2.繪畫技法

948.4　　　　　　　　　　　　　110016327

如有缺頁或裝訂錯誤，請寄回更換。

12SHOKU KARA HAJIMERU SUISAIGA KONSHOKU NO KIHON
Copyright © 2017 Shigeari Nomura
Chinese translation rights in complex characters arranged with
Oizumi Co., Ltd. through Japan UNI Agency, Inc., Tokyo

官方網站　　LINE 官方帳號　臉書粉絲專頁